U0000999

家庭美術館・美術家傳記叢書

心旅・手藝／奚淞

國立台灣美術館 策劃　　藝術家出版社 執行

照耀歷史的美術家風采

「家庭美術館——美術家傳記叢書」於
民國八十一年起陸續策劃編印出版，網
羅二十世紀以來活躍於藝術界的前輩美
術家，涵蓋面遍及視覺藝術諸領域，累
積當代人對前輩美術家成就的認知與肯
定，闡述彼等在我國美術史上承先啟後
的貢獻，是重要的藝術經典，同時，更
是大眾了解臺灣美術、認識臺灣美術家
的捷徑，也是學子及社會人士閱讀美術
家創作精華的最佳叢書。

美術家的創作結晶，對國家社會以及人
生都有很重要的價值。優美的藝術作
品能美化國家社會的環境，淨化人類的
心靈，更是一國文化的發展指標，而出
版「美術家傳記」則是厚實文化基底的
重要工作，也讓中華民國美術發展的結
晶，成為豐饒的文化資產。

Artistic Glory Illuminates History

In order to organize the historical archives of Taiwan art, *My Home, My Art Museum: Biographies of Taiwanese Artists*, a consecutive series that recounts the stories of various senior artists in visual arts in the 20th century, has been compiled and published since 1992. Accumulating recognition and acknowledgement for their achievement and analyzing their contributions to the development of art in our country, it is also a classical series of Taiwan art, a shortcut to understand the spirit and Taiwanese artists, and a good way for both students and non-specialists to look into the world of creative art.

Art creation has important value for the country and society from which it crystallizes, and for the individuals who create or appreciate it. More than embellishing our environment and cleansing our minds, a fine work of art serves as an index of the cultural status of a country. Substantiating the groundwork of our cultural progress, the publication of these artist biographies consolidates the fine arts development in the Republic of China, turning it into a fecund cultural heritage.

Shi Song

目次 CONTENTS

家庭美術館・美術家傳記叢書
心旅・手藝／奚　淞

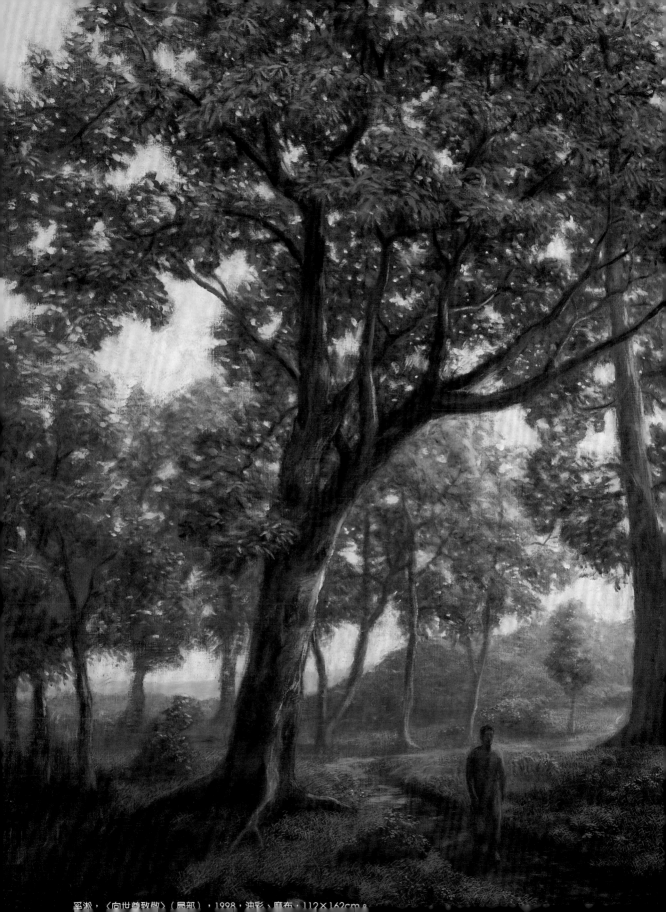

翠淤，〈向世尊致敬〉（局部），1998，油彩、麻布，112×162cm。

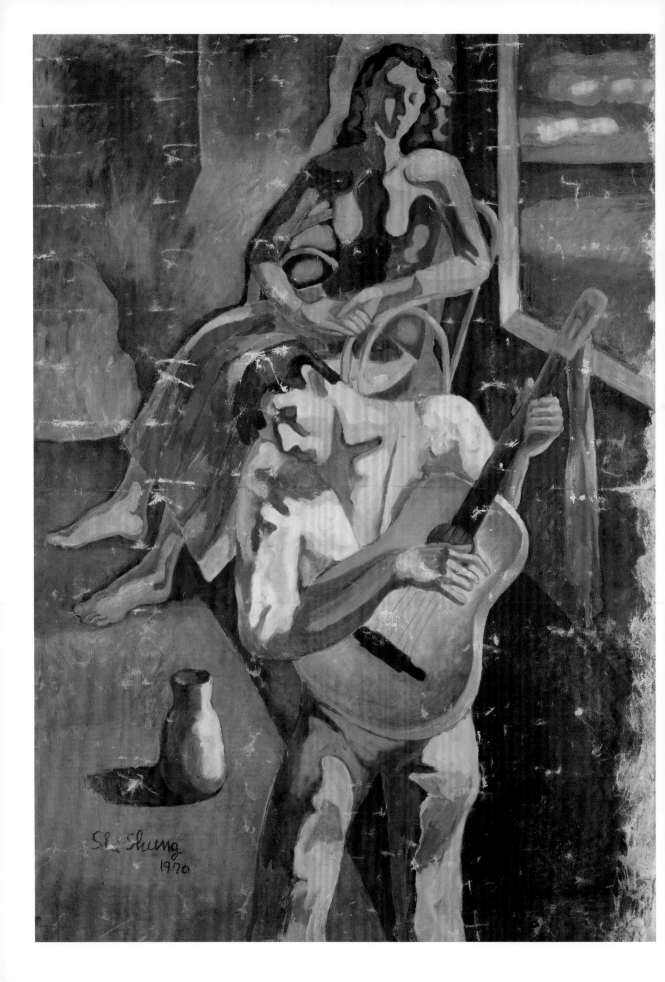

1.

孤寂與動盪

大時代是一個壓迫人們早熟的動力。奚淞尚在習步階段,即離鄉背井,被親戚帶到臺灣。在戰亂下由表姊一家人呵護啟蒙,情感懵懂而早熟,藝術點點滴滴地從日常生活滲透到他幼小的心靈。別離、不安是奚淞幼年的遭遇。他的藝術教育出自於生活的啟發,而不全是制式學校教育的學習。他從日常生活當中的體驗與觀察、閱讀與衝突,逐漸養成對於文學、藝術、神話、哲學與宗教的興趣,日後傾向神聖的精神境界,終其一生不斷地追求。

[本頁圖]
1948 年,奚淞隨表姐來到臺灣,暫住於臺北仁愛路的日式宿舍。

[左頁圖]
奚淞,〈我愛雲,那飄逝的雲〉(局部),1970,油彩、紙,162×112cm。
這幅作品是奚淞唯一現存的大學時期油畫。

錯置的童年

　　奚淞出生於1947年的上海。上海是中國近代至今的金融中心，距離國府首都南京不遠。歷經北伐完成，中國初步統一之後，國府定都南京，南京成為近代中國的政治中心，上海則是經濟中心。黃浦江畔的上海是清代中國面對歐美列強所發展起來的傳奇城市，一個近代中國從農業且閉關自主的舊王國被敲開大門，日後成為關鍵城市。

　　1843年英法開始在此設立租界。方圓十里，西洋建築、生活風情、生活與娛樂設施，令人目不暇給。這段人口雜沓的地區早期被稱為「夷場」，意味著夷狄居住之區域，因為不雅而改稱「彝場」，往後因外來文物與人文接軌，故而改稱為「洋場」，所謂「十里洋場」的稱謂由此誕生。

　　李香蘭歌唱的〈十里洋場〉充分表現出上海在人們心目中的地位，已經超越蘇杭，成為中國社會最具代表性的城市。如果是太平歲月的十里洋場，上海可是人們羨慕的地方，但是，奚淞出生時的上海，卻是第二次世界大戰結束，國民政府獲得極為短暫的休息階段。1947年國共內戰陷入膠著，互有勝負，同年9月戰局逆轉，國軍陷入被動。1948年8月19日國民政府發行金圓券，成為1948年到1949年之間的法定貨幣。由於準備金不足、未嚴格實施發行限額，導致惡性通貨膨脹，整個金融體系陷入紊亂，國民政府大失民心，金圓券發行量不到一年激增十四倍，1949年5月一擔大米要價四億多金圓券，物價飛騰，僅一頓飯之間，定價與付費已然有別，最終於1949年7月3日，終止金圓券，改發行銀圓券。但是，就在這年的5月，遠東第一大城的上海，已經陷入圍城。由國軍京滬杭警備總司令湯恩伯率領八個軍，二十五個師，總計二十二萬軍隊守衛上海，共軍則投入三野第九、第十兵團，總計八

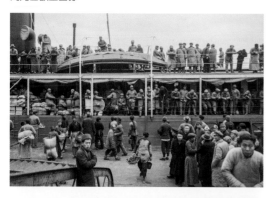

[上圖]
1949年，上海碼頭因國共內戰湧入大量準備登船逃離的民眾。

[下圖]
1948年由國民政府發行的十萬元面額金圓券。

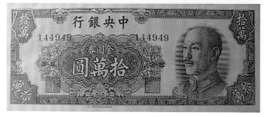

［左圖］
1930 年代，奚淞父親奚炎與
母親於培君初識於上海合照。

［右圖］
奚淞父親奚炎、母親於培君合
影於 1930 年代的照相館。

個軍，以後再增加兩個軍，總計四十萬人，成為之後最大規模的合圍戰。1949年5月12日到27日之間，上海淪陷，中共解放軍進入上海。國府稱為上海淪陷，中共則稱為上海解放。

其實，早從1948年8月開始，國府即將空軍遷移到臺灣，總計八十餘架飛機與三艘船隻，從1948年8月到1949年12月中國大陸易幟期間，每天平均五十架次到六十架次飛機，往返於臺灣與大陸之間，進行人員、戰略物資及文物的撤退。國府首都也開始動盪流離，1949年1月16日國府部分機構開始遷移到廣州，4月23日共軍攻陷南京，隔天國府宣布在廣州辦公，10月13日則是疏遷到重慶，隔天廣州淪陷；15日正式在重慶辦公。11月19日再度播遷到成都，隔天共軍進入重慶。1949年12月7日行政院院長閻錫山主持政務，宣布中央各機關遷設於臺灣省的臺北市。

奚淞本名奚齊，誕生於上海，後改名淞。他的父親奚炎是銀行家，往後任職臺灣銀行副總經理，位居重要地位。正因為奚淞出生後隔年國共內戰進入膠著的關鍵時期，他的表姊王碧君即帶著他避居臺灣。

奚淞出生於傳統家庭，當時社會仍保留有一夫多妻的制度，奚炎的

《紅樓夢幻：《紅樓夢》的神話結構》一書書影。

大房為張佩秋，二房為於培君，子嗣昌隆，計有三女九男，可謂大家庭。對於奚淞而言，從這樣一個繼承了傳統大家庭那種複雜人際關係的同時，卻也繼承了纖細而善於觀察人間百態的個性。正如同《紅樓夢》作者曹雪芹那樣，奚淞指出：「神話似乎永遠伴隨著我們。其實我們活著也就是一種神話。」（採自《紅樓夢幻：《紅樓夢》的神話結構》）

奚淞生於動盪的時代，飄洋過海來到臺灣，他的一生多少是一個新舊時代的衝突、認識與昇華的過程。他新近與白先勇一起合著的《紅樓夢幻：《紅樓夢》的神話結構》裡面，透過湯顯祖《臨川四夢》當中的「因情成夢」、「夢了為覺」、「情了為佛」這三句話的理解，可以作為《紅樓夢》的定場句。或許，奚淞往後的一生正是這樣的生命追尋歷程。

神奇的線條

1948年奚淞被表姊王碧君帶到臺灣。分別固然是人生的必然與偶然，但是，在上個世紀的1940年代，因第二次世界大戰與國共內戰，成為大時代動盪下的無奈，奚淞被迫與自己的父母別離，遠離家人，避居來到臺灣。他在五歲以前與表姊及其家人一同居住。對於正常時代的家庭而言，那樣的童年真是無法清楚大時代下的世間種種，幼小的心靈誰能了解什麼叫做離愁呢？幼小的心靈誰又能清楚了解自己與表姊一家人的關係呢？

幼小的孩童如何自處於那樣一個物資貧乏，卻又動盪不安的時代呢？那時候的臺灣，無數從中國大陸遷居來臺的人，惶惶不安，侷促在臺灣這塊島嶼，因為中國的前途未定，國軍一路敗退，未見曙光。在1949年10月25至27日之間的古寧頭大捷傳來之前，國府軍隊一路敗績，轉進臺灣，朝不保夕。他生長的環境存在著大時代動盪下的集體不安定感，就他個人而言，內部則有自己失根於原生家庭而由表姊撫養，卻又拉扯於表姊與表姊夫間不睦的情感糾葛。

複雜的關係使得這位孩童處於極度的不安與憂鬱狀態。往後他回憶自己與藝術之間的關係：

> 表姊牽著四歲的我，走過仁愛路的日式住宅巷落。我看見一個孤單的小孩蹲在電線桿下哭，便掙脫了表姊的手，也蹲在小孩前面，大哭起來，不肯再走。這竟成了我對童年生活最早的一則記憶。
>
> 我後來想：這大概是我喜歡繪畫和寫作的最原始動機了。我渴望了解別人的喜怒哀樂，期望溝通並分擔人們的情感。繪畫和寫作，便是我往這方面努力過程中的產品。（採自奚淞《夸父追日附錄》）

　　分享他人情感的同時，也是分擔他人的情感，是被動也是主動。但是，奚淞卻天生具有主動分享他人情感的能力。這種情感宣洩不只是宣洩而已，同時也是尋求某種認同感。

　　在此之前，他與表姊夫，也就是他以後常稱的柳伯伯一家人朝夕相處。表姊給予奚淞甚而比自己孩子還要多的關照，柳先生深具中國傳統文化涵養，時常以書法涵泳性情。在文人雅士生活當中，文字與書畫本是一體，書寫與性情總難分離。因此在六歲之前那種成長最懵懂的認知階段，書法這樣中國傳統美學核心早已一點一滴滲透到奚淞心中，柳伯伯成為他日後口中的「生命裡的啟蒙師」。啟蒙什麼呢？「我會成長為一個愛畫畫，並且對毛筆懷有特殊情感的少年，不能不溯源於柳伯伯的毛筆魔術。」往後在《光陰十帖》中奚淞更指出：「自我有記憶起，柳伯伯便教我認字；乃至於日後引我學習書法並進入美術堂奧。」柳伯伯深具傳統文人精神，身著長袍，叼著菸斗，要求幼小的奚淞必須循規蹈矩，不得撒野，不能攀爬樹木，手拿戒尺，板著臉

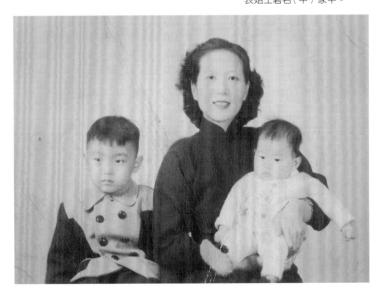

四歲時的奚淞（左）被寄養於表姊王碧君（中）家中。

13

孔，領著他認字，恰似傳統私塾的教師一般。從認字到幼小時的觀畫，繪畫是那種抒發胸中鬱結的行為，如同神奇的魔術，題詩作詞在他幼小的眼中彷彿符咒那樣神奇，足以引入日月星辰的大自然咒術的神祕力量。奚淞追想他觀看柳伯伯畫畫前後的神態，提到：

> 只見站在桌前的柳伯伯容態嚴肅、口角緊咬板煙斗，兩眼如鷹隼般凝視那雪白的紙張。我看他動也不動，彷彿要變成石像了。驀地，他取起毛筆、沾水、舐墨，並且以令人目不暇給的速度，運筆撲向紙張。剎那間，墨痕水漬渲染、蔓延。乾筆、濕筆、濃墨、淡墨……筆勢縱橫、迴旋、掃蕩、變化……紙上將出現些什麼呢？啊！原來是山水畫。岩石堆疊、老樹蒼虬、雲煙瀑流。但見柳伯伯又落筆如驟雨，為一幅荒漫無人的風景，添加上無數濃淡苔痕。（採自奚淞《光陰十帖》）

時隔五十年，年過半百的奚淞生動地講述著那初秋臺北日式庭院內的一堂觀畫課。那是傍晚左右，窗戶敞開，桂花香飄蕩室內外的時節。臺北盆地的暑氣早已被一股神祕力量所驅散開來。奚淞眼中的「大魔術師」開始定精凝神，宣洩那心中的積鬱。在幼小的奚淞心中，那種雲煙山川與筆墨舞動，簡直是一種奇妙的場景。那時候他還寄宿於柳伯伯家中。神奇的線條，出自於一位嚴肅得令人景仰卻又能變化出夢幻雲煙的人物手中，多麼神奇啊！奚淞的描述，彷彿讓我們想起唐代詩人杜甫所作〈觀公孫大娘弟子舞劍器行〉那樣的場景。

就像一場時空穿越劇那樣，這時候的奚淞已經擺脫少年的輕狂，從巴黎闖蕩回來，經歷父母去世。這場觀畫課，

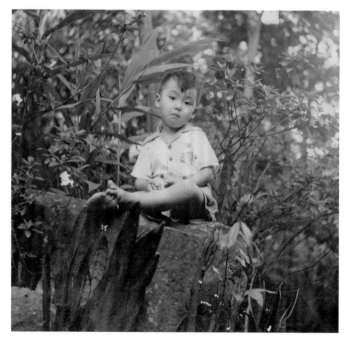

奚淞四歲時留影於日式宿舍的院落中。

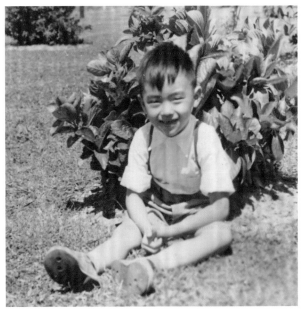

[左圖]
住在香港繼園臺的奚淞父母。

[右圖]
抵達香港的奚淞。

正是他回憶那1950年代初期，臺北仁愛路日式建築內動人的一幕藝術啟蒙課程。五十年時空穿越，動人的情節依然在他筆下迴旋不已。

　　奚淞五歲時，獨自搭機飛往香港與原生家庭相聚，那時是1952年。動盪不安的臺灣，雖有天塹般的臺灣海峽阻絕，如果沒有韓戰爆發，使得危急臺海局勢因為國際詭譎多變的牽引而有所變化，臺灣當時的命運恐難想像。而那時候的香港雖為英國殖民地，卻經歷二次世界大戰期間的日本占領，人口驟減，百廢待舉，僅經過數年休整，卻因國共內戰而湧入大批中國大陸的避難人民。他們擁擠在此，將香港視為中繼站，在此觀望大陸局勢。

　　香港局勢動盪不安，各省人民雜居於此，部分人想藉此避禍歐美與東南亞，部分人則在此觀望共產黨建立政權後的大陸局勢，部分人則觀望海峽兩岸之間的日後走向。情況未明，誰的心中有一刻安穩呢？柳伯伯家人在奚淞胸前掛著牌子，獨自讓一個虛歲六歲的小孩搭上飛機，飛往香港與連記憶都未曾留下的親人見面，他雖不知國際局勢是什麼，但其實，發生在奚淞身上的別離與惶恐，正是整個中國與臺灣人命運的縮影。

五歲時，奚淞獨自從臺灣搭機赴香港依親的證件。

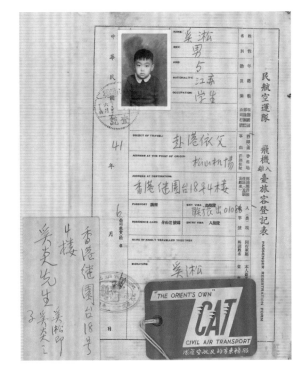

羈絆與自由

奚淞到香港待了兩年，1954年隨著家人回到臺灣。一個大家庭，從十里洋場的上海，分隔三地，零落四方，逐漸在動盪尾聲又聚攏在臺灣。

1949年10月1日北京建立中華人民共和國，隔年10月韓戰爆發，中共援助北越入侵南越，法國殖民地危在旦夕，兩岸在沿海也衝突不斷。1954年，中共總理周恩來發表談話，宣稱將解放臺灣。1954年12月1日，中美發表共同防禦條約，臺灣正式獲得外部助力，局勢才逐漸穩定下來。

奚淞回到臺灣後，進入臺北市立螢橋國民小學，此後就讀臺灣省立建國中學（今臺北市立建國高級中學）主辦的五省中聯合分部中和分部（今新北市立中和國民中學），1963年十七歲進入國立臺灣師範大學附屬中學就讀，當他進入國立臺灣藝術專科學校（今國立臺灣藝術大學）就讀時已經二十一歲，心智早已比起同年級的同儕還要成熟。

返臺後，就讀臺北市立螢橋國民小學的奚淞與父親合影。

這種特殊的人時代際遇和對於自身所處環境的磨練，特別是個人的際遇，塑造了奚淞那多愁善感的童年，以及某種執拗與孤獨的人格。他的生命淬鍊歷程如同他與白先勇合著的《紅樓夢幻：《紅樓夢》的神話結構》那般，在現實生活上建構起自己與神話的連結，在探索過程當中追尋著自己與神話之間的羈絆，哪吒、賈寶玉、釋迦牟尼……這些民間神話、文學作品與宗教家的求道一生，並非只是書本或

淡水郊遊的少年奚淞。

者經典上的投射對象，而是奚淞生命過程中自我塑造的實踐歷程。

在傳統中國社會裡面，傳宗接代是婚姻延續的首要觀念，因此發展成一夫多妻的社會風俗，這種風俗進入民國以後才在法律上明文廢止，規定一夫一妻制度，但是民間依然有傳統遺緒，無法一時消除。奚淞父親娶兩位夫人，生母排行第二，他的兩位母親雖然相處和睦，然而，當這個制度在社會已經少有人遵循的時代，自然地對於奚淞就會成為特殊的例子。因此，對於奚淞童年而言，自己在家庭關係當中應處於何種身分？自己與兄弟姊妹之間的關係為何？當會產生許多質疑，並且試圖尋找答案。

奚淞家中兄弟姊妹共有十二人，奚淞是最年幼的小孩。基於法律關係，登記上處於相當尷尬的局面。在法律上，奚淞母親登記成他父親的女兒，如此一來，奚淞與母親的關係變成是姊弟關係，大媽才是法律上的母親。這種複雜的關係，對於年幼的奚淞而言是何等大事呢？不只這樣，帶奚淞到臺灣的四表姊往後嫁給柳伯伯，奚淞見到這對受到良好教育且儀態翩翩的夫妻，看似神仙佳偶，其實「我的四表姊，愛我愛的要死，愛我甚至於超過她的親生女兒。」（採自李維菁，〈奚淞：蓮上附生的哪吒〉）

從小看到兩位大人彼此折磨、打架，幼小的奚淞夾在中間，也造成潛伏一生的心靈陰影。而後，奚淞隻身前往香港投親，回到已經陌生，卻因為命運捉弄，必須再次前往相聚的苦惱與恐慌的情境。

奚淞幼小即遭遇家庭分離，目睹表姊與表姊夫的不幸婚姻，一頭撞回自己的原生家庭，又必須遭遇另一場新的磨合。他必須去找尋與釐清自己的身分。雖然父親對於他相當自由與寬容，也時常在朋友面前要他拿出作品給大家看，鼓勵奚淞的成果，同時他炫耀兒子才能；另一方面，奚淞獲得大人的關注眼神，卻相反地必須不斷努力表現以獲得肯定。對於生命、對於自己的身分，他總是存在某種不安的感受。

奚淞往後在《愛麗絲夢遊仙境》中看到愛麗絲食用蘑菇一會兒變大，一會兒變小的描述，便感到故事所說的正是如何安頓自己的矛盾與衝突。父親對於他的寬容，某一部分也成為他必須展現自我存在的意義。「後來想想，自己大半生一直處於這兩種矛盾心態，想要介入群眾，又想退出群眾：不知道自己要投入，還是躲藏起來；不知道自己重要還是無聊。」（採自李維菁，〈奚淞：蓮上附生的哪吒〉）他對於慈祥母親的依賴卻相當深刻，這種愛以及失去這種愛的補償，更加促使奚淞去擴大愛的侷限，轉化為宗教的大愛。

奚淞父親在1972年去世前留下自傳，他在父親生前以鉛筆為他畫下肖像；同時他也為母親寫下五歲到十歲的記

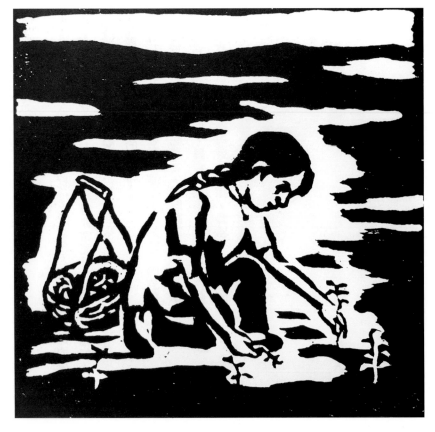

憶——〈母親的兒時〉，平淡地紀錄母親的童年，最終以外祖母去世時的淡淡哀愁結束。他在〈母親的兒時〉小傳裡面採用版畫創作一件〈摘野薺菜的女孩〉，描繪的正是母親幼年孤獨的童年生活。奚淞曾這樣形容過母親的手：「這雙手自有奇特的生命，一不小心，就會烹煮出過分精緻的菜餚、織出太厚暖的衣物，這是她自己也無法控制的事。」在奚淞的成長歷程裡，父親飽經人間疾苦，經歷民國初年的種種戰亂，以至於抗戰到國共內戰的顛沛流離，在家中依然保有從容的處事態度，對於他給予許多寬容，特別是在文藝的才華方面給予更多自由選擇的空間，而母親的那雙巧手給予他許多童年回憶，甚至於父親去世後，親自為他以手工女紅縫製了唐衫，留給奚淞無限的念想。

　　「對於我的文藝傾向，父母親自始便不曾給予任何干阻。回想起來，他們甚至教給了我最重要的一課。」（採自奚淞，〈肖像畫·唐衫·我〉）奚淞父親早年曾經因生計考量而學習過一陣子民間藝匠式的炭精肖像畫，同時也做得一手好料理，「能把一些菜料理得讓人一吃畢生難忘，其中自包含著深厚的情意。」（採自奚淞，〈我的生活與藝術〉）母親則有一手好手藝——他最終將自己與母親刻在一塊木板上，前面繁花盛開，奚淞身穿唐衫，一手挽住母親的左上臂；杜鵑花盛開，繁花下的母親垂暮之年。

　　對於自由與安定的追求，乃是因為某種對於自己身分的認同之際，成為奚淞生命的原型，由此產生對於生命起源的扣問。這種對於生命不確定感的扣問，使得奚淞寄託於文藝，杜斯妥也夫斯基、托爾斯泰、梵谷、芥川龍之介或者存在主義的沙特、卡謬給予他青少年時期探索自身存在的依據；那是家庭的牽絆，同時家庭也給予許多自由，任他努力去追求生命的意義與價值。

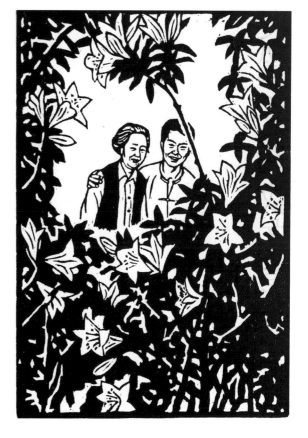

奚淞木刻，手挽住母親在繁花盛開時節的版畫。

2.

狂飆的歲月

戰後的 1950 年代到 1960 年代，臺灣從苦悶的不安走向找尋自我
定位。日本投降後，許多大陸木刻畫家來臺，因為二二八事件又散
去。1949 年國府撤退臺灣，帶來一批中原的藝術家，大家一起度過
1950 年代的苦悶，在此同時也是新美術形式、思想摸索與醞釀的時
代。年輕畫家們則挑戰傳統，找尋所謂「現代化」語言，奚淞經歷
那段所謂激盪的時代。他在叛逆時期進入國立臺灣藝術專科學校，
最終在創作與寫作中逐漸獲得生命甦醒，小說哪吒的誕生正是對自
己往後生命的預言。

[本頁圖] 奚淞就讀國立臺灣藝術專科學校時與母親合影。
[左頁圖] 奚淞讀藝專時期的粉彩作品〈虛無者〉。

苦悶年代

　　戰後臺灣的畫壇，處於時代的大轉折時期。主要是治權主體從二次大戰前的大日本帝國，轉移為國民政府統治，特別是1949年國府撤退臺灣，兩岸軍事對壘嚴重，內外不安，政治理念高度影響文藝走向；其次則是從事藝術創作成員增加了大量來自中國大陸逃避共產統治的藝術家，臺灣這塊島嶼的審美理念與藝術生態產生量與質的改變；最後則是，影響美術發展的外來勢力由殖民政府的日本帝國眼睛，轉而為檢視文藝的政策與支撐國民政府的美國文化的到來。國際勢力的重新分配直接影響了臺灣文化與藝術的發展方向。

　　的確，臺灣美術發展歷程當中，經歷數次的重大發展進程。日本統治臺灣帶來明治維新歐化的成果，1927年開始舉辦臺灣美術展覽會，開創了臺灣公辦美術展覽會的起點，臺灣美術進入嶄新時代，文藝活動與媒體宣傳構成一種社會價值觀，促使民眾參與美術活動。除此之外，當然是藝術家這種新的社會身分的形成。黃土水在1915年獲得推薦進入東京美術學校，1920年畢業，成為第一位前往日本「內地」留學，學習近代化美術的藝術家。黃土水的成就與作品成為媒體報導的題材，逐漸構成畫家社會地位的價值。此外，任教臺灣總督府國語學校的石川欽一郎教授水彩，培育許多臺籍學生，譬如倪蔣懷熱愛藝術，往後經營礦業有成，資助許多藝術活動，1926年成立第一個臺灣美術團體「七星畫壇」，成員有倪蔣懷、陳澄波、藍蔭鼎、陳植棋、陳英聲、陳承藩、陳銀用等人，每年在臺北的博物館舉行水彩與油畫聯展，1927年更出資贊助臺灣水彩畫會展覽。往後許多臺灣的前輩畫家前往日本東京或京都學習，明治維新歐化的成果透過美術教育，逐漸在臺灣扎根與茁壯起來。

　　第二次世界大戰雖然中斷了臺灣美術展覽會，但是第1屆臺灣省美術展覽會在1946年重新舉行，只是，這次展覽沒有以前稱為「內地」的日本畫家參與。魯迅在戰前培育許多木刻版畫家，戰後這些版畫家滿懷熱情來到臺灣，他們彷彿發現新的世界，期待與臺灣畫家們攜手推動

臺灣美術的發展。他們先後來到臺灣，有些在學校任教，有些在報章、雜誌社工作，有些則是純粹旅行，這些畫家分別有黃榮燦、陳耀寰、朱鳴岡、陳庭詩、荒烟、黃永玉、麥非、梁白波、戴英浪、王麥桿、汪刃鋒、劉崙，以及陸志庠等人。黃榮燦往後因白色恐怖而被槍決，他曾在《臺灣文化》撰文〈新興木刻藝術在中國〉，內容或許代表了當時來自大陸畫家的心情。他提到：「今後尤其在日統治五十年後的臺灣藝術重建事業下，我們熱望著本省藝術者合作，互相研究這民族藝術發展的必要，我們在此握手，交換經驗，促使臺灣與內地聯接起來，向著新的路程大步直進，這是我木刻界所樂意的事。」這是戰後，國府尚未播遷到臺灣前的左翼木刻版畫家對於參與臺灣美術發展的想法。

其實在國府撤退臺灣初期，1950年代初期曾爆發所謂「正統國畫論爭」，日本時代的「東洋畫」與來自大陸的「國畫」被並列成對比。進一步說兩者在爭取「正統」，而「國畫」的名稱其實早已意味著正統，這樣的爭論不只是審美差異的標榜，同時也是文化認同的課題，從時代發展來看更是一種透過文藝進行某種程度的藝文審查，可以說是一種去除日本藝術的審查行為。這些舉措與隨之展開的戰鬥文藝的政策密切相關。即使如此，在這群來自大陸的流亡學生或者隨著家人流寓而來的畫家身上，他們感受到的五四運動以來的精神，依然是百年的文化魔咒，也就是「中國文化現代化」的課題。

［上圖］
朱鳴岡，〈朱門外〉，1947，木刻版畫，18.5×16cm。

［下圖］
麥非，〈此蝦非蝦〉，約1950，水墨、紙，34×34cm。

往後的東方畫會或者五月畫會都是環繞著這兩個課題，一個是「現代化」，一個是「中國文化」的理念。這兩種理念構成1950年代到1960年代，特別是1950年代的主要關鍵詞，對於年輕藝術家而言，這兩個關鍵詞並沒有矛盾，但是對於前輩畫家來說，前者在他們成長的日本時代已經參與也曾經追求過，只是現在統治階層不同而已；再者，「中國文化」對大多數的前輩畫家來說是陌生的，面對文化審查卻更為嚴峻。

1950年代的奚淞是一位個性叛逆與執拗的少年，還長不大到哪吒那樣去大鬧龍宮的年齡。但是，在當時整個臺灣畫壇的年輕畫家已經將他們的眼睛望向歐洲，展望美國。臺灣畫壇因為一批好奇年輕人的加入，多了一份活力的同時，也展開一股美術現代化運動。

「現代化」對年輕畫家而言，不一定與「西化」劃上等號，因為在他們所受的教育及想像中，「現代化」往往意味著當下感受，以及拯救中國文化的必要手段。感受到什麼呢？受到壓抑，面對未來茫然！然而又如何確保他們所說的「中國文化」獲得「現代化」呢？其實，在某種程度，「現代化」往往是與「傳統中國」產生對立關係。因為所謂「中國」在臺灣這塊土地上，存在著某種程度上是既真實卻又懸在空中的想像，臺灣在某些人眼中只是避難的暫居地，跳脫戰亂的跳板，惶惶然的人心籠罩

[左圖]
1957年，《自由青年》封面介紹第1屆東方畫展的照片。

[右圖]
1963年，五月畫會成員於臺北楊英風畫室創作時留影。

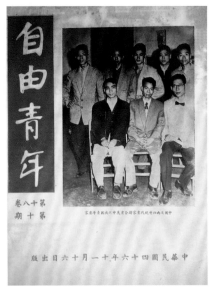

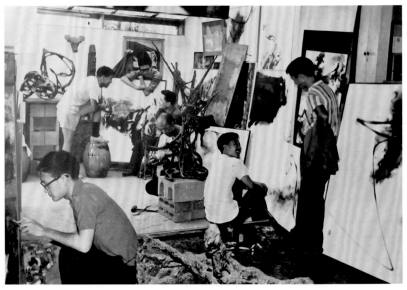

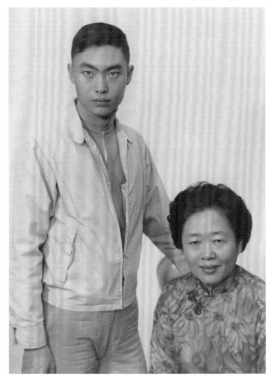

［左圖］
就讀國立臺灣師範大學附屬中學的奚淞與母親合影。

［右圖］
初入國立藝專美術科的奚淞，與壁畫及維納斯石膏像合影。

在成年人們心中，至於年輕人或許只有苦悶的不安與對未來的期待吧！

挑戰前衛

　　當奚淞進入國立藝術專科學校（簡稱國立藝專）就讀時的1967年，臺灣美術的發展其實還停留在前衛啟蒙、引進及實驗的階段。當時，臺灣現代美術存在著數條發展路徑，一條是早已開啟，那是延續著日本統治時期以來明治維新的成果，由前輩畫家們積累了豐碩的成果；另一條道路則是從中國大陸進入臺灣的一批畫家，他們將西方美術在大陸的發展成果，以及中原文化傳承帶入臺灣，在臺灣美術展覽會上中斷的水墨畫再次重新受到重視。最後則是美國勢力直接進入臺灣，直接引進美陸思想，外加國際局勢變化，歐洲文化也直接進入臺灣。這三條道路有時交集，有時彼此分離，構成一個分合進擊的局面，有時卻也彼此陷入混聲合唱的狀態。

[左圖]
奚淞藝專時期的水墨作品〈阿羅漢的說法〉。

[右圖]
奚淞藝專時期的水墨作品〈熱使池中浴,涼即岸上歌〉。

[右頁上圖]
1963年,臺南美術研究會成員於第12屆南美展展場入口前合影。

[右頁下圖]
七友畫會全體成員合影。後排左起:高逸鴻、鄭曼青、張穀年、劉延濤;前排左起:陶芸樓、馬壽華、陳方。圖片來源:藝術家出版社提供。

從1950年代開始,來自大陸的年輕畫家長成起來,逐漸形成一股力量,傳統審美價值觀與年輕人之間構成差異。既有官辦美展體制的差異,迫使他們思索美術創作的未來。當時部分畫會是由具有一定社會資望,掌握社會資源的畫家所主導,他們大多已經風格形成,不太在意於形式與理念上的突破。

1952年由郭柏川所發起「臺南美術研究會」,1953年臺灣南部美術展覽會則以郭柏川、劉啟祥、顏水龍、張啟華、許武勇等為主要成員,1953年「自由中國美術作家協進會」成員有馬壽華、郎靜山、宗孝忱、袁樞真、金勤伯等所謂外省籍畫家,此外也有本省籍如藍蔭鼎、林克恭、李石樵、林玉山、李鳴鵰、鄧南光、蒲添生等人。1954年成立的「中部美術會」會員有林之助、楊啟東、陳夏雨、呂

佛庭等人。1954年成立的「紀元畫會」有廖德政、陳德旺、張萬傳、張義雄及金潤作等人，此外也有純粹是水墨畫團體的「七友畫會」。我們綜合這些美術團體的特色，主要還是聚集美術同好得以相互觀摩為主。只是他們大多數風格已定，早有自己理念，畫會的目的還包括當時欠缺展覽場所，透過畫友聚會的傳統雅集的情感交流之外，同時也能將成果展現在眾人面前，只是他們大多對於當時國外流行或者年輕人所關注的世界不太留意。所謂前衛思想或者反傳統的理念與他們無緣。

1956年誕生、由年輕人組成之「東方畫會」強調：我們必須進入到今日的時代環境裡，趕上今日的世界潮流，隨時吸收新的觀念，然後才能創造發展。1957年成立的「五月畫會」成員劉國松在兩年後的第3屆「東方畫展」前夕，在《中央日報》上刊載這麼一段話：「但我們卻是一群藝術的狂熱者，眼見畢業後就開始的藝術生命，不依附在那些老畫伯門下就沒有出路，這種青年人的苦悶，更促成我們組織『五月』的決心。」

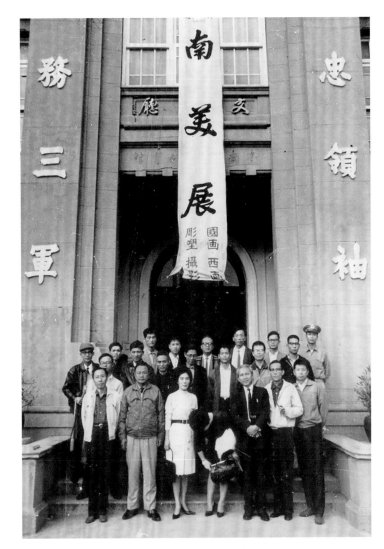

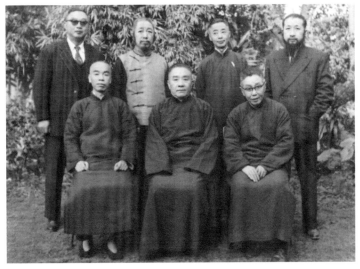

臺灣的1950年代是個焦慮的時代，兩岸壁壘分明，政治體制處於一黨專制，社會經濟不穩定，年輕藝術家與老一代藝術家之間，對於藝術觀點有鮮明的認知差異。「五月畫會」的劉國松宣示說明的是一群年輕藝術家的焦慮與不安，而「東方畫會」的夏陽說的是藝術家的時代感，但是兩者的背後都存在著「中國藝術」現代化的課題。

黃冬富編著的《臺灣美術團體發展史料彙編2：戰後初期美術團體1946-1969》中顯示出臺灣在1950年代到1960年代許多美術團體的宗旨、會員及發展歷程。1950年代的繪畫團體中的年輕藝術家進取意識十分明顯，卻常浮現出集體苦悶與焦慮感。這股焦慮感爆發於1950年代中期，消解於1960年代中期以後，一股時代的激流在當時雖沒有成為畫壇主調，卻具有清新的氣息，諭示著臺灣美術在現代化歷程的對應方式。

奚淞進入國立藝術專科學校的1967年已經二十一歲，比平常人思想還要成熟，年輕憂鬱而孤獨，對於往後發展似乎更具一股憧憬。

在大海那端，奚淞他所陌生的巴黎，卻醞釀出一股運動風暴。「五月風暴」（les événements de mai-juin 1968）成為重新定位法國未來的重大運動。法國學生與工人，聯合舉行持續七週的遊行、總

［左圖］
《臺灣美術團體發展史料彙編2：戰後初期美術團體1946-1969》書影。

［右圖］
奚淞（右2）唸國立藝術專科學校時與同學們合影，前排左一為黃光男。

罷工，以及占領運動。戴高樂總統採取強烈鎮壓措施，原本只是爆發於巴黎，卻持續擴大為北方的南特爾大學（Université de Nanterre）學生與教師的抗爭，他們在1968年3月22日占領學校，5月2日成為反越戰的抗議，左派人士、法國共產黨、全國總工會、法國學生全國聯盟、無政府主義者在5月22日集體合流，全法國高達千萬人集會反對戴高樂繼續執政。5月29日達到高潮，法國共產黨與工會結合遊行，戴高樂神祕失蹤，前往德國尋求軍隊支持。30日戴高樂發表談話，解散國會，繼任總理為龐畢度。次年6月舉行大選，左派大敗，戴高樂持續執政，隔年卻因為試圖削弱參議院權力的公民投票失敗而下臺。這場由學生、社會學者所引發的全國抗爭運動雖然最終以失敗告終，卻得到全國關注，改變了法國的社會。世界正在產生激烈的變動。

對於奚淞而言，進入國立臺灣藝術專科學校就讀，是他嶄新時代的開始。經歷高中三年的壓抑，他開始了夢寐以求、可以拿著一支筆與幾疊紙自由過日子的生活。他在這裡認識往後人生當中重要的工作夥伴，健談的黃永松與沉默卻又有耐心的姚孟嘉。在那個年代，即使有學習美術的強烈興趣，還要有家庭的支持，就讀美術系要謀生是相當困難的一件事情。奚淞的父母給他充分的自由，讓他跟著自己的想法去走。

黃永松與姚孟嘉成為奚淞在求學期間的重要同道。他們之後因志同道合而組成「UP畫會」，從事當時被視為前衛的藝術實驗。這個當時的前衛組織，處處以反傳統為志向，已經超前具備了今天所謂裝置藝術的理念。奚淞創作了一件〈誰怕維吉尼亞·吳爾芙〉。他將

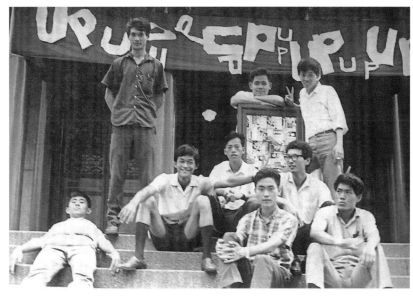

UP展成員合照，奚淞為前排右二著格紋上衣者。圖片來源：黃永松攝影提供。

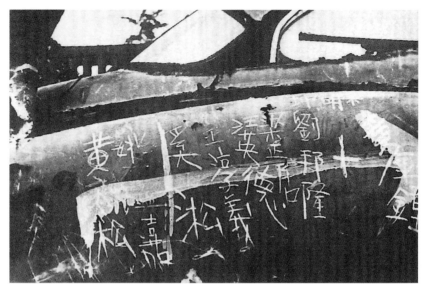

1967年，UP展全體成員的簽名。圖片來源：黃永松提供。

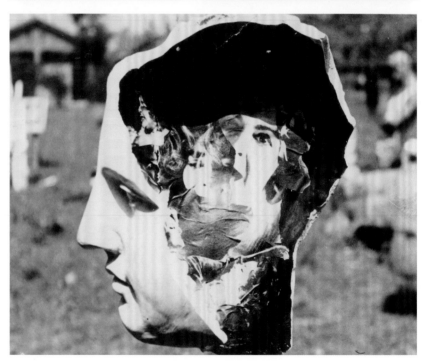

奚淞與藝專畫友組成UP畫會，並在校園角落展出一尊被打破的維納斯石膏像，內裡現出的吶喊女像是當時好萊塢巨星伊莉莎白·泰勒在《靈慾春宵》中的劇照，這是奚淞早期少數的前衛作品。

一件破了一半的維納斯石雕像用鐵絲懸在空中，裡面貼上當時紅透半邊天的美國好萊塢影星伊莉莎白·泰勒（Elizabeth Rosemond Taylor）的照片。雕像懸掛著不斷地轉動，伊莉莎白·泰勒的雙眼會不斷地凝視著觀眾。這件作品類似裝置藝術，又蘊含自動裝置的機能。那麼，維吉尼亞·吳爾芙（Virginia Woolf）又是誰呢？

維吉尼亞·吳爾芙是一名英國作家，為20世紀現代主義與女性主義的先驅。但是奚淞這件作品其實與作家維吉尼亞·吳爾芙並沒有什麼關聯，而是出自於1966年伊莉莎白·泰勒主演的電影《靈慾春宵》（Who's afraid of Virginia Woolf？）電影名稱的翻譯。這部電影直譯為「誰怕維吉尼亞·吳爾芙」，源自於童話《三隻小豬》的重要句子：「誰怕大灰狼？」（Who's afraid of the big, bad wolf？）。英語的wolf發音與Woolf相似，因此原作者愛德華·阿爾比（Edward Albee）就挪用維吉尼亞·吳爾芙的名字，多少有隱喻女性主義的意思。這部片子在當時獲得十三項奧斯卡金像獎提名，伊莉莎白·泰勒獲得最佳女主角。奚淞將當時轟動的電影議題巧妙地運用於自己的作品上，具有諷刺與戲謔的成分，也存在著達達主義思想。

　　此外，他在油畫作品上也趨向超現實主義與表現主義風格。奚淞回想當時的臺灣藝文活動相當貧乏，臺北是文化的沙漠。就在這個他認為無趣的時代，他一方面運用自己剛接觸到的前衛理念來創作，同時也將雙手伸向劇本創作，他寫作實驗電影《下午的夢》劇本。黃永松當攝影師，姚孟嘉當主角，這群類似嬉皮（hippie）的

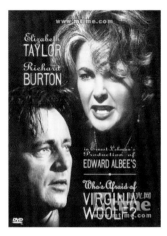

《靈慾春宵》電影海報。

奚淞（蹲者）於藝專的學生同樂會中，自編自導一齣存在主義式的荒謬劇。

[左圖]
奚淞（作畫者）高中時，參加同學李賢文創立的「寫生會」美術社。

[右圖]
奚淞（左側戴帽者）與同學黃永松（鐵架上的攝影者）、姚孟嘉（睡地者）等人合作拍攝自己創作的臺灣早期實驗電影《下午的夢》。

年輕人在板橋林家花園的廢墟拍起電影來，並且還參加《劇場》雜誌的實驗電影展。誠如以後他鼓勵年輕人拿起筆來寫作：「你如果要傳達一個東西，就好像舞臺上最好的演員，一方面是感情完全投入，同時又完全自覺，知道別人怎麼看。」

這種跨域經驗對一個從事美術創作的學生而言，是一段相當珍貴的歷程，突破平面創作的理念。臺灣前衛依然混沌不明，或許是受到美國正風行起來的嬉皮文化的虛無主義影響，大家崇尚自由、衣著隨便，甚而近乎邋遢。但是，從外部看近於波希米亞風的奇特感受的同時，其實奚淞心中存在著某種反文化卻又渴望文化的矛盾情緒。他往後並沒有前往美國，而是被梵谷的孤獨感吸引到法國的巴黎。

哪吒誕生

1970年奚淞國立藝專畢業之後，進入部隊服役，他的書寫獲得完整的鍛鍊。一個沒有社會經驗，卻整天幻想著藝術，追求著藝術的青年，因為入伍，不得不與他熱愛的朋友離別。不只離別，經過短期訓練，他被分發到新竹新兵訓練中心，受任命為預備軍官排長。在臺灣的軍隊當中，一連有四排，每排有三班，一班十二人，他成為部隊裡最基層的軍官。奚淞擔任少尉步兵排長，要帶領著來自各地教育程度

奚淞（左３）受預官第18期
陸軍步兵軍訓時留影。

不同，成長背景不一樣的士兵，卻又統一在一個有紀律的組織裡面一起
生活。對於一個剛從學校畢業的年輕人來說，的確是一個嚴格的考驗。

新竹風大，夜裡常能聽到颼颼風聲，有一天晚上他因操勞過度而難
眠，回想起自己平日與朋友在一起時可以自由喝酒、徹夜長談的情景，
不禁神傷起來。倒是平時令人討厭，那一股冰冷又刺骨的風，反而成為
奚淞在孤獨世界裡的朋友。他有感而發寫下一首詩，就是寫給孤寂當中
的風：

　　冬日裡穿越重重的山嶺和森林
　　探望朋友是否更改了模樣
　　雖說被褥早已緊裹容面
　　一縷冰涼的思念仍悄然鑽入心房……

這首詩雖說寫給風，實際上是給自己，
寫給思念朋友的自己。風成為他的朋友，風
也成為他自己。

在新竹服役的一年期間，奚淞透過觀察
人物，特別是這些來自各地不同的新兵的容
貌、行動，以及思索瞬間或者笑容的神情，
使得他對於人性的觀察逐漸積累起來。他在

服陸軍兵役時的少尉奚淞。

《夸父追日》一書的〈拿起你的紙和筆〉中寫到：

> 那年中秋夜，我幾乎沒闔眼，因為兵士的通舖（鋪）太擠，而排
> 長室的床果然一寸寸的濕上來。風聲很大，我在燭光下一面寫，
> 一面想著方才蠟燭圓光下映照的士兵臉孔。他們是那樣的不同、
> 也是那樣親切而有著相通之處的，文學如何才能在描寫千差萬殊
> 的人間相貌中，達到普遍而又單純的涵蓋性呢？

　　颱風帶雨打濕了床鋪，善於觀察人物的奚淞有了一種神奇的感悟，
在現實的差異當中找尋一種普遍且單純的共性，這種追尋正是往後他一
生中不斷追求的東西。離情，或許在幼年早已生成，只是他尚未察覺，
但是軍隊當中的紀律，以及透過強制的軍紀，使得一個年輕人在短時間
內斷然領悟到現實世間的殘酷事實與其背後的未知世界。

　　奚淞是一位情感纖細，善於體察人心的人。幼時的別離，在白先勇
筆下稱其為「創傷」，卻給予奚淞善於觀察人間表象的距離感。對於外
部觀察，他總能馬上地與瞬間對內在情感的自覺連結，構成奚淞往後書

奚淞的著作──《夸父追日》
書影。

寫的路徑。不論是那柳伯伯教給他的神奇毛筆，或者
是文字書寫，或者是往後透過木刻、白描觀音像、油
彩表現佛陀與那室內的景致，都成為他一生的功課。
畢業後，有一回因為母親生病住院，奚淞在照顧母親
的病榻旁，開始構思起「哪吒」這個神話人物。

　　哪吒是神話人物，出現於《封神演義》，卻是
目前在臺灣民間奉祀的神祇中最年輕，最具活力的一
位。臺灣民間信仰裡面稱其為「中壇元帥」，統領四
方鬼神，守護寺廟與地方，加上其造形奇特，手持火
尖槍、乾坤圈，身披混天綾，腳踩風火輪。不論是
《封神演義》、《西遊記》及《三教源流搜神大全》
都是明代以後的小說，其中《三教源流搜神大全》出
自成書於元代的《三教搜神大全》，乃是三教合一思

想流傳後的產物。哪吒最早出現於中國文獻上卻是在禪宗經典裡面，宋代《五燈會元》卷二裡面提到：「哪吒太子，析肉還母，析骨還父。然後現本身，運大神力，為父母說法。」至於密宗經典，譬如唐朝不空和尚翻譯的《北方毗沙門天王隨軍護法儀軌》提到：「爾時哪吒太子，手持戟，以惡眼見四方白佛言。我是北方天王吠室羅摩那羅者第三王子其第二之孫。」還有其他經典則稱哪吒為北方天王之第三子。

在中國神祇族譜當中，哪吒是一個外來神，卻神通廣大，生性頑皮，但是在傳統儒家社會裡面，嚴父慈母乃是傳統價值，一個小孩只能遵循父母命令，不容反抗；只是在哪吒故事裡，卻是天生具有反抗性格。他天生具有無窮力量，突破傳統束縛，在人世間了解他的人不是父母，而是他的師父太乙真人。

奚淞在寫短篇小說《封神榜裡的哪吒》裡面，將他童年的想望與反抗外在束縛的情緒宣洩到小說當中。他創造出一個殘缺不全的「四氓」作為哪吒侍者，其實那是哪吒內心、也是奚淞自身的內心世界的擬人化。最後他說：「從此開始，我再也不偽裝自己來滿足父母了。」母親依然對他慈愛，父親則是威嚴的存在。面對龍王敖光責難哪吒父親李靖放任哪吒殺死其子的場面，奚淞筆下的哪吒回應：「我只有把屬於你們的肉和骨都歸還給你們，來贖我內心的自由」。「自由」

古籍《封神演義》中的插圖。

其實正是奚淞對於生命的追求。蓮花化生在「永生的池邊」。寫作這篇短篇小說時，奚淞才只是二十幾歲的年輕人，他透過哪吒預示著自己的未來，追求一種永恆的自由。

奚淞在國立藝術專科學校美術科學習，以及參與戲劇劇本編寫之後，對於藝術創作有了自己的認識，進入部隊服役期間，他的觀察力、描寫對象能力，以及透析人性的能力獲得整合。這時候對於奚淞來說，「早已被做一個真正藝術家的夢想所取代。」他有自信地認為：「這並不難，素描可以領人進入美術的領域；札記則是文學的基礎。一枝筆，一本空白的本子就成了。」正因為這份自信，他已經比起一般藝術家多一份本事，那就是透過文字去描述視覺所無法表現的影像與理念，掌握自己內在的感動，去滿足自己的好奇心之外，思考自己與自己生活的文化間的關係。

[左頁圖]　奚淞藝專時期的水墨作品〈戀人〉。

[上圖]　奚淞藝專時期的水墨作品〈鄉愁〉。

[下圖]　奚淞藝專時期的油畫作品〈醺〉。

3.

巴黎的等待

1960 年代是奚淞的青年時期。因為才華洋溢,他除了對於美術的熱愛之外,也關心戲劇、文學,不斷吸收當時的現代主義思想,特別是存在主義的思想最能引發他的共鳴。傳統生活的體驗與現代主義的追求,使得他想望一種孤絕的生命境界,投入在對於存在的追求熱忱。1972 年,奚淞終於前往存在主義的母國 —— 法國留學,三年之後又再次回到自己魂牽夢縈的家園。

[本頁圖]
慘綠少年奚淞,攝於臺北植物園。

[左頁圖]
奚淞留學巴黎時期的人物粉彩畫。

孤絕的存在

在奚淞的人格世界裡面，住著一個傳統、一個當代的兩個靈魂。那種對傳統之理解是出自於生活的深刻，以及古典文學的熱愛；至於當代則是他生活於現實世界得以一逞所能地以孤絕與輕狂之情去體驗。他閱讀《梵谷傳》，渴望如同其足跡那樣前往巴黎去學習，其實，與其說梵谷感動了他，不如說自己人格特質與現實生活上的時代潮流，讓奚淞想要到那存在主義的國度，那裡有沙特（Jean-Paul Sartre），還有卡謬（Albert Camus）。

奚淞是一位多方位的藝術家，耐不住於一種技能，框不住在相同的領域。他從小喜歡看電影，對於演員人物耳熟能詳，他對於影星胡蝶、白光、李香蘭、林黛、李麗華、鍾情、尤敏、葛蘭等人所飾演的劇中人物熟悉異常，此外，他對國際電影潮流也非常關心。譬如，日本著名導演黑澤明《羅生門》劇中那位三船敏郎飾演的盜匪印象深刻。這個盜匪躺在地上，一陣風吹開騎在馬上路過的京町子（劇中女主角）斗笠披紗，「如果不是那陣風」的偶然場景，他依然記憶猶新。誰來滿足奚淞的電影夢呢？

1965年，臺灣一群前衛年輕藝術家創立了《劇場》季刊，介紹法國的現代電影，在出國前，奚淞已然對法國現代電影相當熟悉，在他寫的《姆媽，看這片繁花！》一書中提到：「像《去年在馬倫巴》、《廣島之戀》、羅伯・格利葉、瑪格莉特・杜拉寫的電影腳本等，我都能熟極而流，好像真的都看過了一樣的深深崇拜著。」

《劇場》雜誌的創辦者包括國立藝專校友：莊靈、邱剛健、李至善、崔德林及陳清風等人，往後也加入小說家陳映真、劉大任、王禎和，還有攝影界的張照堂。另一本稍早於1960年代創刊的《現代文學》，則是由國立臺灣大學的學生白先勇所創辦，由此，臺灣文學也從文化沙漠般的狀態一步步往前邁進。

［上圖］
1950年，黑澤明執導的電影《羅生門》海報。

［下圖］
奚淞的著作──《姆媽，看這片繁花！》一書書影。

奚淞認為那個時代的前衛年輕人顯示出荒謬的戲劇性與孤絕的情境。正如臺灣省立師範大學藝術系（今國立臺灣師範大學美術學系）畢業的黃華成，是一位橫跨繪畫、戲劇、編劇、設計等多種領域的年輕人。他在《等待果陀》（En attendant Godot）戲劇當中扮演主角之一的愛斯特拉岡（Estragon）。這部現代戲劇由薩繆爾‧貝克特（Samuel Beckett）創作於1952年，隔年在巴黎倫巴底歌劇院首演，出乎意料地獲得成功。劇中藉由愛斯特拉岡與弗拉吉米爾（Vladimir）兩人唐突莫名的對話與行為，進行著毫無意義的漫長等待，等待著到現在連作者貝克特也不給答案的東西。其中有一句臺詞感嘆著生命的短暫：「他

[本頁二圖]
1965年，黃華成設計的《劇場》雜誌封面。

們讓新生命誕生在墳墓上，光明只閃現了一剎那，跟著又是黑夜。」感慨生命的有限與存在的漫長。這部戲劇顯然受到存在主義沙特影響。

奚淞對於當年黃華成創立「大臺北畫會」只有黃華成自己一個成員的印象深刻。當時黃華成在畫展會場鋪上拆下的外國畫冊上的名作，讓觀眾踩踏進去，但是到裡面看到的僅只是掛在曬衣竿上的幾件衣褲而已。奚淞讚嘆那是「非常強烈的荒謬英雄姿態」。當時是一個出版品要被審查的時代，外國文學、戲劇從這樣的管道進到臺灣，流入被文化人戲稱為「文化沙漠」的臺北，不只啟迪了一批試圖在沙漠灌溉的一群年輕人，更觸動了一個荒謬卻又孤絕的時代風景。

黃華成 《劇場》1期設計 | 1965.01

黃華成 《劇場》2期設計 | 1965.04

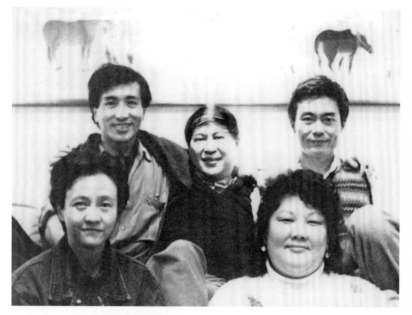

［左上圖］
右起：奚淞、樊曼儂、白先
勇、黃銘昌與王信合影。

［右上圖］
法國文豪盧梭 1762 年出版的
著作《愛彌兒》初版封面。

［下圖］
奚淞（左）與好友白先勇一起
唱白光歌曲的早年合影。

　　經由《文學季刊》創辦人尉天驄介紹，奚淞認識了白先勇。這場邂逅，使得奚淞創作的第一部短篇小説《封神榜裡的哪吒》刊登於白先勇的《現代文學》，文筆抒情，獲得文壇矚目。這部小説是一篇奚淞的隱喻性的「私小説」，不同的是他不使用「私」（日語的我），而是藉由哪吒的口來説出他的想法。他並沒有類似盧梭《愛彌兒》那樣描繪著自然人的教育歷程，而是透過神話故事，藉由神話人物哪吒表現出他的生命經驗與內在莫名的衝動，文筆細膩地刻劃他自身的心理狀態。因為文學上的結緣，他與尉天驄、白先勇結為終生知己。特別是白先勇閱讀這篇奚淞交給他的文章後認為，經過多年，他回憶説：

　　哪吒「割肉還母，剔骨還父」的一則寓言故事，是一篇〈天問〉。謫落紅塵的三太子，仰問蒼天，生命的終極意義到底為何？（採自白先勇〈追憶我們的似水年華——在奚淞《封神榜裡的哪吒》重刊之前〉）

屈原被貶謫之後，他對於天地生成、堯舜禹湯的神話進行反覆而冗長的追問，最終憂心起楚國的未來，奚淞也是如此。當時，白先勇寫作了《臺北人》，他將這本小說的內容比喻為《哀江南》。《哀江南》是孔尚任《桃花扇》結尾〈餘韻〉最後一套北曲，由七支曲組成，描寫著教曲師傅蘇昆生在南明覆滅之後，前往金陵，眼見江山改易，亭臺傾毀、秦淮粉黛不復蹤跡，感慨萬千。其中最後一曲，更是悲愴，「殘山夢最真，舊境丟難掉，不信這輿圖換稿！謅一套《哀江南》，放悲聲唱到老。」白先勇感傷於大陸江河崩裂，百姓流離，描寫這些流寓到臺灣的外省籍人的心境。奚淞的小說隱隱然以自己身世，感懷生命何許、天道幾何？或許這樣大時代下的人性感傷，使得他們兩人能對酒歡飲，秉燭長夜，恨日何短。他們之間的邂逅多少是個性所使然，同時也出自於同是天涯淪落人的悲愴情感。

白先勇的著作《臺北人》封面。

　　我們可以想見奚淞前往法國留學的興奮與激動。特別是那種1960年代，沙特、卡謬的存在主義風行於臺灣藝術界的時期，孤獨或者說是奚淞口中的「孤絕」，成為他所崇拜的某種生活態度或者表現形式。這群年輕人透過閱讀及生活上的模仿、揣摩與實踐來領略遙遠西方的哲學。如果說1960年代是一個前衛啟蒙的孤獨年代，1970年代則是回歸現實，重新凝視現實的時代。1971年，黃永松、姚孟嘉與剛從國外回來的吳美雲一起創辦了《Echo》英文雜誌，退伍後的奚淞成為特約採訪，也因著採訪，他跟著兩萬人步行340公里，七天八夜，給了奚淞對於這塊土地與信仰產生強烈震撼。

　　多年後奚淞自法國回臺，對於該次採訪依然印象深刻，他說：「我也第一次感覺到人原來不是那麼孤絕，也不是那麼虛無，更不是空白，而是充滿了聲光顏

1975年的《ECHO》雜誌內頁。

色。」這樣的震撼感還時常在奚淞夢中出現。1970年9月保釣運動開始，隔年在各地逐漸展開，1971年10月中華民國退出聯合國，保釣運動在華人世界不斷擴散開來，最終成為一種文化運動。

1960年代是年輕人向外征伐的年代，如同希臘悲劇《伊里亞德》當中所描繪的英雄人物，摩拳擦掌、躍躍欲試地跳上船隻航向特洛伊。經過越南奠邊府的戰役、北非阿爾及利亞獨立戰爭，以及五月狂潮，法蘭西從昔日的榮光逐漸甦醒過來。而來自臺灣的這位存在主義的仰慕者奚淞，就在1972年來到巴黎。

看到的巴黎

「我終於來到巴黎，還是說巴黎我來了呢？」奚淞那時候才二十六歲，年齡不大，來到那自己夢想的城市──巴黎。他往後回

[下排二圖]
奚淞留學巴黎時期的粉彩、水彩等綜合媒材作品。左圖畫名〈狂奔〉；右圖畫名〈地下鐵的盲藝人〉。

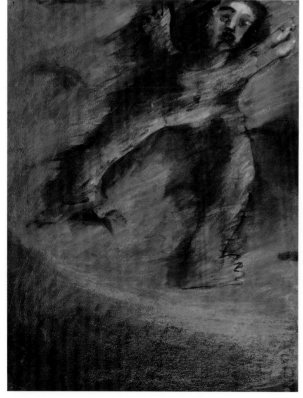
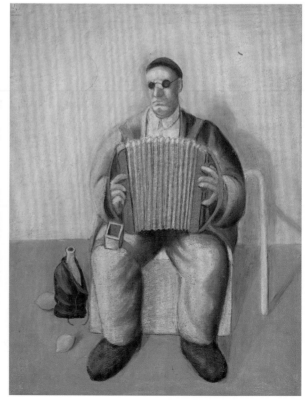

想，感謝父母對於自己的興趣沒有給予阻撓，不只如此還給予祝福。踏上巴黎，奚淞明白地說是沙特、卡謬促使他到法國留學。

1972年的巴黎，經歷過存在主義大師沙特、西蒙·波娃（Simone Lucie Ernestine Marie Bertrand de Beauvoir）在花神咖啡廳談論文藝哲學所洗禮過的時代，卡謬提出「沒有對生活絕望，就不會愛生活」，「果陀」卻只是出現在一些人的嘴裡的名字，連舞臺都沒有出現過，當然還是留在巴黎人的腦海中。巴黎對於奚淞這位東方人來說，是一個值得好

奚淞留學巴黎時期的綜合媒材作品〈天涯回望〉。

奚淞留學巴黎時期的綜合媒材
作品〈鄉愁〉。

[右頁上圖]
奚淞留學巴黎時期的綜合媒材
作品〈窺〉。

[右頁下圖]
奚淞留學巴黎時期的綜合媒材
作品〈花市〉。

好品味與學習的寶庫。

奚淞參觀巴黎雙年展，許多奇怪的藝術作品在那裡擺設，有血淋淋的作品，也有如同肉店裡掛滿了各種器官，還有像是地獄般的世界，許多人在地上爬動，各種藝術行為驚悚極了。奚淞自然納悶，但是，他開始去觀察巴黎，開始去思索巴黎為什麼會出現這些藝術表現。他最終了解到，法國有法國人走過的歷史，有他們的文化歷程，有他們那種透過精緻文化來培育人才的金字塔型結構。他說：「藝術在他們來說，是一種表情，19世紀產業革命以後，西方人以為機器取代了勞力，大家的生活與未來的社會會很美好，地上的天堂就要建立了。可是第一次、第二次世界大戰，這些機器飛到天空丟炸彈，成了殺人的利器，使得人們突然對自己可以主宰明天的感覺越來越微薄。而未來的世界，在機器與商業的推動下，不知道會走向什麼樣的路？於是他們有了恐懼，以及對文化的種種反省。這種反省，就變成他們個人非常特殊的表現。」這段話頗能生動地表現奚淞對於西方前衛藝術產生原因的理解，是由於各自文化不同。

此外他也從觀察現實生活中，了解到「巴黎是一個非常成熟的人文社會。」巴黎人生活中的各種藝術是我們身處臺灣所無法想像的，做一本精緻的兒童繪本比在臺北開一個展覽還要認真，因此在歐洲出生的人，只要一步步成長，自然能分辨美醜，自然會去思考。這種觀察已經近於一個社會教育學者的體驗，埋下奚淞日後回到臺灣投入出版，以及描繪精緻童書的根本原因。他了解到為什麼俄國大文豪托爾斯泰（Leo

Tolstoy）能寫出《戰爭與和平》、《安娜
卡列尼娜》這樣偉大的長篇小說，最終
他認為更好的藝術應該像是「一首簡單的
兒歌、一個小小的童話故事。」他謙虛地
說，自己不想做什麼偉大事情，只想為臺
灣兒童寫一些童話故事與兒童讀物。

奚淞進入巴黎美術學院，同時也
進入巴黎17號版畫工作室跟隨海特（S.
W.Hayter）學習。在此之前，1965年廖修
平也進入相同工作室。巴黎美術學院的課
程與臺灣的美術系差不多，學院教育能否
教出什麼？使得奚淞決心投入巴黎人的生
活，從日常生活、飲食、工作當中去體驗
巴黎的真實面貌，用生活去感受藝術的真
實內容，因為這些街景、建築物，馬路上
的磚塊，在他到巴黎以前已經迷戀到那麼
地熟悉，但是當他踏上巴黎時，卻又是彷
彿一場夢一般。

他在臺灣《劇場》雜誌閱讀到的《去
年在馬倫巴》、《廣島之戀》劇本，在這
存在主義的國度，他自然有一股衝動要去
朝拜電影的真實內容。這些電影是當時最
前衛的現代電影，形式十分新穎，但是
從僅只閱讀劇本與看到拍攝完成的電影，
似乎完全不同感受。譬如《去年在馬倫
巴》由導演亞倫‧雷奈（Alain Resnais）
所執導，原作出自於亞倫‧羅伯-格里
耶（Alain Robbe-Grillet），可以說是當時

奚淞留學巴黎時期綜合媒材的人物作品。上左圖畫名〈候車的下班工人〉；上右圖畫名〈雜技演員〉；下圖畫名〈孤獨者〉。

法國新浪潮電影的代表作之一，劇情透過了一對男女之間的追憶、遺忘、捏造及想像，還有莫名的潛意識之間反覆與倒錯的時間性敘事手法，顛覆了傳統直線性推演與陳述說明的手法。據說在威尼斯進行首映時，前半小時不少人退席，有人低聲竊竊私語、議論紛紛，導演亞倫·雷奈在後臺焦慮不已，一度考慮中止放映；觀眾逐漸沉寂下來，最後一小時在安靜中度過，終場獲得掌聲。這種敘事方式異於傳統電影，前衛固然前衛，正如同奚淞懷著興奮心情去觀賞一樣，得到的卻是異文化隔閡的差異性，甚而覺得異常的枯燥感。

奚淞除了在工作室學習之外，他拿起筆來描繪他所看到巴黎大街小巷的人，如同他童年那樣拿起筆和紙，如同他在新竹服義務

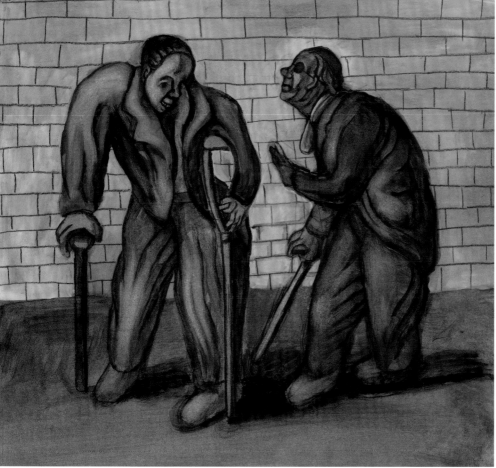

[右頁上圖]
杜米埃，〈三等車廂〉，1864，
油彩、畫布，65×90cm，
大都會美術館典藏。

[右頁下圖]
奚淞留學巴黎時期的綜合媒
材人物作品〈巴黎車座上的乘
客〉。

奚淞留學巴黎時期的作品——
〈巴黎街頭的兩個樂師〉。

役那樣，透過筆來練習自己的觀察、情感、表現，對於細小的動作、微
不足道的表情，還有穿著與搭配、周遭的環境以及那些人的心理世界，
透過文字來描寫。不同的是，在巴黎他改用畫筆來記錄。他的日常自然
有學習、打工，也有現實生活的種種片段，當然有他特意在大街小巷的
穿梭，在搭乘地鐵時的觀察人群，在街頭看街頭藝人的表演，〈巴黎街
頭的兩個樂師〉是他的油畫、版畫作品，具有現代主義的某種人道精
神，其中一位雙腿裝上義肢，地上放著兩支枴杖，他低頭吹著笛子。我
們聽不見音樂，卻看到人間的慘事。

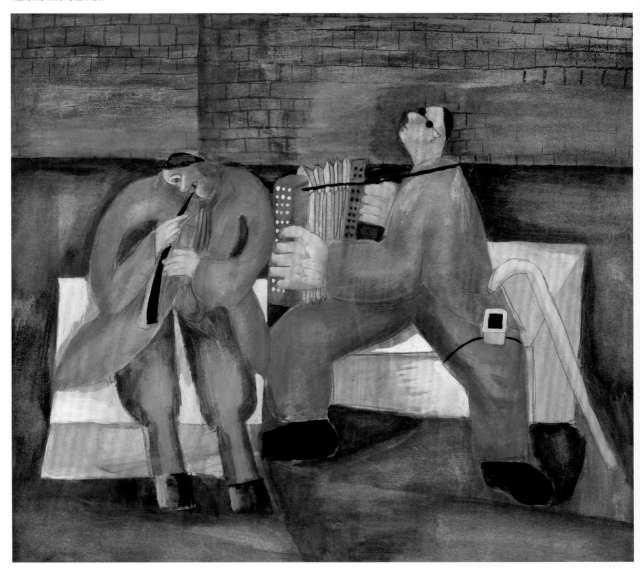

誠如奚淞所說的那樣，巴黎人之間保持著某種高貴與優雅的距離，這種距離讓他外出時可以用速寫刻劃下對象神情，回到住處後又再次用水彩、粉彩來完成。〈巴黎車座上的乘客〉、〈車上的婦人〉（P.52上圖）彷彿是杜米埃（Honoré Daumier）畫的〈三等車廂〉裡面的人物一般，顯現出如此平凡卻又安詳的神情，樸素且日常的動作，那是我們在日常生活當中時常看到卻容易忽略的神情與舉止。一位老先生兩手握住放在雙腿上，似乎享受著小憩的瞬間；一位婦人則雙手抱住胸部，歪著頭側向窗戶，他們似乎是彼此不相識的兩個路人，在某種機緣下一起搭乘車子，同時坐在一起。很自然地，在他們的潛意識裡面呈現出這樣的不同。奚淞觀察到了，將他們這種很尋常一般人卻又看不到的真實的精神層面描繪出來，相當動人。奚淞應該是站立在座位的一旁，俯視著眼前這樣一幅兩位不相識之人偶然聚在一起的景致。〈車

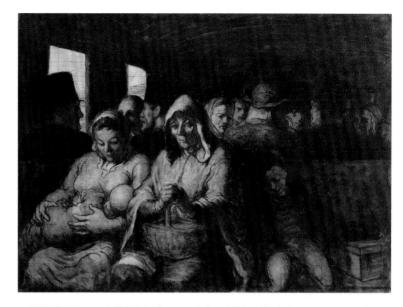

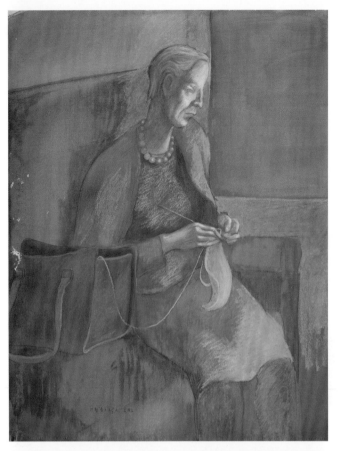

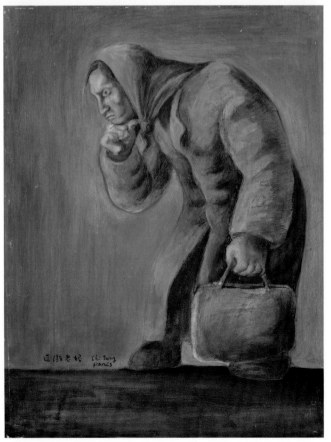

上的婦人〉則表現出一位頸上戴著項鍊的老婦人，一旁有皮包，從皮包露出一條線，她正安詳地在編織，穿著也講究多了，套肩外套，過膝的裙子，神情寧靜，光影從窗戶洩下來，均勻地落在婦人側面。或許這幅異鄉的作品讓他想起自己的親人吧！奚淞開始湧現一縷縷的鄉愁：

> 當我在異鄉入睡，夢見的卻是臺北小巷中的熱騰騰的陽春麵攤，親人、友伴和同胞熟稔的面容。我想到：如果說創作源自於體驗，有什麼體驗能比得上自己生活、成長二十年的故鄉呢？

鄉愁開始牽動著奚淞的情緒。當他越是了解到生活對於藝術的重要時，他越是想起那夢中親人、朋友，以及故鄉的點點滴滴。

鄉愁的羈絆、友情的召喚以及父親的疾病，將這位遊蕩在巴黎的現代主義靈魂召喚回臺灣。三年的巴黎生活，讓他思考了現代主義形成的原因，孤絕的青年在自己想像的孤絕現實城市裡有了真實的生活體驗，一切又回到現實，藝術將重新由現實的生活體驗出發。

夢土的回歸

奚淞回來了。回到他在夢中想念的土地，這裡有父母、朋友，還有他尚未深入探討而想要奉獻的文化。臺灣在1970年代經過釣魚臺事件，以及退出聯合國的激烈衝擊，整個社會開始從前衛思潮轉移到對於這塊土地的關注。在他離開臺灣的1972年，《Echo》英文雜誌發現洪通而加以報導；7月高信疆在《中國時報》人間副刊發表了〈洪通繪畫的通俗演義〉，洪通現象成為臺灣鄉土運動的重要指標；接著，1976年由《藝術家》雜誌主辦洪通在臺北美國新聞處的個展，以及同一年朱銘在國立歷史博物館舉行首次個展，鄉土運動達到高潮，朱銘創作的〈同心協力〉木雕，成為臺灣鄉土運動的國民精神象徵，洪通更成為臺灣文化的傳奇人物。

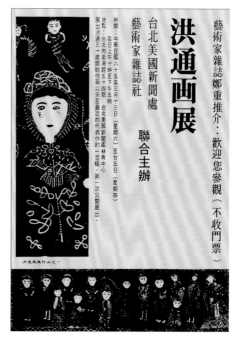

1976年，藝術家雜誌社與臺北美國新聞處聯合為素人畫家洪通舉辦的畫展海報。圖片來源：藝術家出版社提供。

奚淞不是為了鄉土運動而回到臺灣，而是為了親情羈絆才回到這夢中世界。他遠征巴黎，如果不是親情召喚，他可能還要待得更久一些，即使沒有親情的羈絆，他也可能因為這裡的友情而牽引回來，其實那只是時間早晚而已吧！可是父親的疾病讓他必須提早返回臺灣。

健康的父親，突然生病了。他父親在一個中秋滿月時所吟唱的宋詞，依然縈繞在他腦中：「……黯鄉魂，羈旅思，夜夜除非好夢留人睡，明月樓高休獨倚，酒入愁腸，化作相思淚。」這首詞是范仲淹的〈蘇幕遮：懷舊〉，說的是離愁也是鄉愁。奚淞在1974年12月3日為他父親畫了一幅肖像畫，穿著寬鬆睡袍，右手食指與中指夾著一支香菸，神情愉悅地望著遠方，若有所思卻心滿意足。他在這幅肖像畫下方，寫滿了他父親所寫的自傳，深怕忘記，他一如手藝人的特性，一筆筆仔細寫下他父親自傳裡的童年歲月。這段抄錄最後提到：「回想起來，是我童年最大的快樂，……」奚淞將這段「自傳」抄錄在〈父親的畫像〉下方，似乎他的父親也正在回味著快樂的童年。

[左頁上圖]
奚淞留學巴黎時期綜合媒材的人物作品〈車上的婦人〉。

[左頁下圖]
奚淞留學巴黎時期綜合媒材的人物作品〈佝僂的過街老婦〉。

休閒中的奚淞父親。

生命苦短，除了童年的美好回憶，奚淞父親成長於激烈動盪的時代，幼年因為庚子拳變而被寄養於江蘇的老家。奚淞父親奚炎早年家道中落，十五歲輟學到錢莊當學徒，三十歲不到已經在金融界擔任高級職務，因為幹練的能力而逐漸在金融界具有一定聲望與地位。他經歷五四運動、革命軍北伐、中原大戰、淞滬戰役、八年抗戰、國共內戰、金融危機、國府敗退，他與家人避居香港，最終在1954年帶全家遷到臺北。奚炎抵臺後參與臺灣金融改革，去世於臺灣經濟逐漸起飛時。他父親經歷了中華民國所有激烈動盪的年代，分裂、統一、抗戰到退居臺灣，奚淞在〈在江蘇的江北〉文中回憶道：「在動盪不寧的近代中國，無恆產的父親肩負十多口家人，東奔西走，卻不曾有一點埋怨、哀嘆或驚怖。我常想：是怎樣的好山好水，才能養成這種正眼看人間、處劣境亦不否定生命、歡悅高歌的氣度？」年過七十歲的父親突然去世，對於奚淞來說是何等打擊呢？

他初次經歷至親的去世，生命已經成長到足以承受那種親人的別離，他在父親肖像上寫下了一個大時代人物的童年回憶，此外則是那父親親手傳承下來的「老豆腐」手藝，還有就是父親交給他所描繪的一對祖父母肖像，那是他父親尚未外出當學徒前所畫的炭精筆作品，往後轉燒於瓷板上，奚淞感慨地說：「父親交給我的，與其說是藝術，不如說是藉手藝透露出來，中國人深摯的血緣情感吧！」

因為血緣親情，奚淞回到臺灣。他到母校國立藝專教授版畫，同時也到《雄獅美術》擔任編輯，同時也在《中國時報》「手藝人」專欄發表他的系列木刻散文。他到巴黎不只學到藝術，同時也思考藝術的來處，那就是藝術不是因為有美術館，以及既有的藝術品或藝術概念才會茁壯，而是根源於人的生活。奚淞的「手藝人」專欄上的木雕與文章不是記載著華麗的戀愛故事或者悲壯的故事，而是尋常所見的現象，一隻路上的癩皮狗、車上的孕婦、萬華的蛇店、寺廟的問卜、盲人或者賣金紙的侏儒夫婦，或者是朋友贈送的梅花。這些題材出自於大街小巷，充滿著真情與人道主義的精神，被遺忘的角落充滿人間的真情。奚淞的木板雕刻、散文裡的人物，不因容貌、職務而卑微；動物、植物及河川在他筆下都充滿著炙熱的情感與關懷的神情。

奚淞，〈我的鄉愁，我的歌〉，
1990，油彩、畫布，
89×130cm。

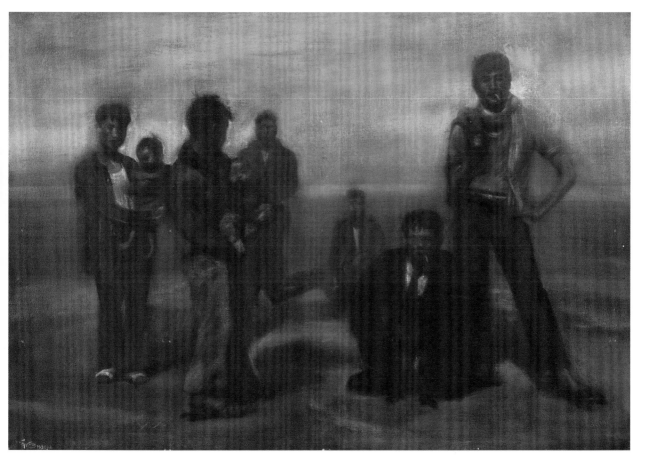

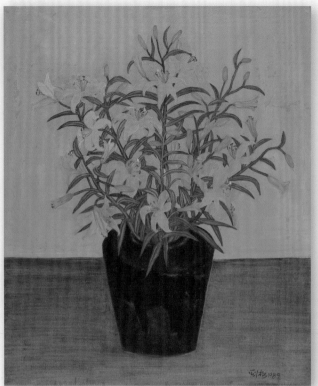

奚淞，〈金花〉，1989，油彩、畫布，72×61cm。

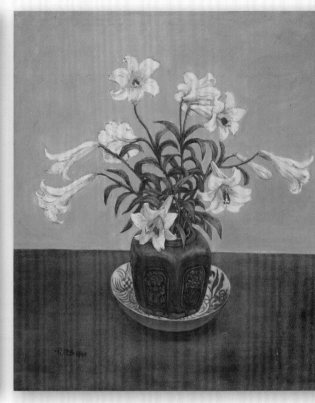

奚淞，〈百合〉，1990，油彩、畫布，72×61cm。

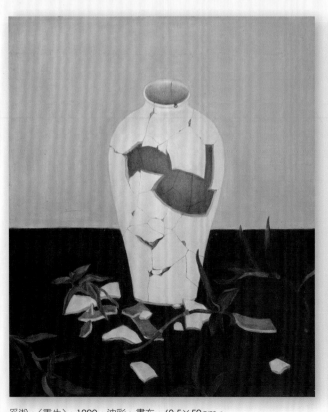

奚淞，〈重生〉，1990，油彩、畫布，60.5×50cm。

奚淞，〈靈視〉，1992，油彩、畫布，72×61cm。

奚淞，〈俯瞰〉，1990，油彩、畫布，41×31.5cm。

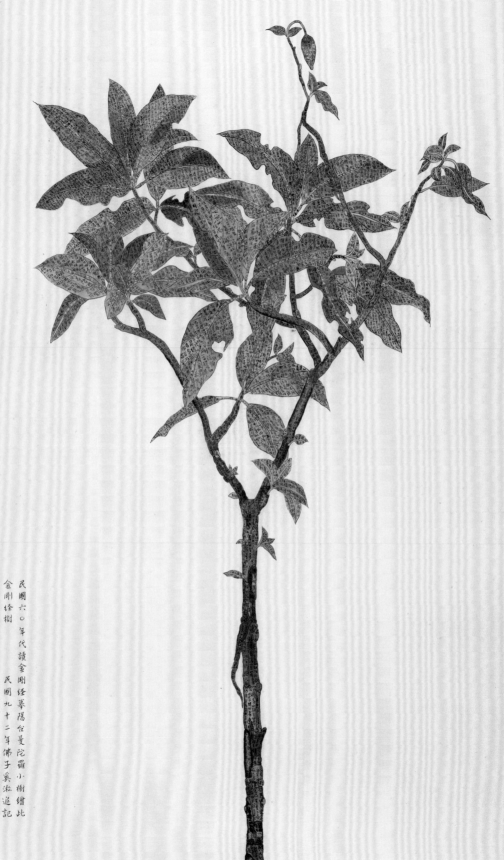

金剛經樹

民國六〇年代讀金剛經蓁陽台曼陀羅小樹繪此

民國九十二年佛子吳淞遊記

4.

躍動的心靈與時代

奚淞歸國後從事許多跨界的藝術工作，包括文學、版畫、劇本、童書文本與插畫、佛像繪畫等等。他以所有一切可能的力量去投入自己的工作，回饋這塊土地，但是當他最盡情揮灑才情時，因為母親生病與去世，抄經與畫觀音像成為1980年代後期開始的重要日課。他透過抄寫《心經》與描繪三十三幅觀音菩薩，使得創作與修行、研究與實踐獲得融會，消解心中的焦慮、不安與對生命的疑惑。他所創作的「三十三堂觀音白描」不只是歷代觀音形象的綜合，同時也是現代最豐碩的佛教藝術精品。

[本頁圖]
奚淞在《漢聲》雜誌辦公室中，友人托寫書法「但將世事花花看，莫把心田草草耕」。圖片來源：林保寶攝影提供。

[左頁圖]
奚淞，〈金剛經樹〉，1970年代，水墨、紙，134×70cm。
由樹幹升至頂端花苞，是以六千多字《金剛經》全文拼綴完成。

神話的活力

神話是世界起源的象徵與集體意識，同時也是民族精神的象徵。奚淞回到臺灣擔任《漢聲》雜誌副總編輯，一方面為兒童故事描繪插圖，實踐了他在法國感受到俄國大文豪托爾斯泰（Leo Tolstoy）晚年的夢想，收集民間故事，寫作童話故事書。《神醫華佗》插畫讓他獲得教育廳出版的兒童讀物「金書獎」最佳插圖獎，他是留學歸國卻願意投入兒童插圖的畫家，同時也開始研究中國神話故事。誠如，他在最初創作的《封神榜裡的哪吒》一樣，那是一種對於生命起源的探索。奚淞將自己生命的探索，擴大到神話，特別是天地創造的開始。

大家都知道《聖經》〈創世紀〉神話，但是漢人的神話呢？或許大家馬上會說「盤古開天」這個耳熟能詳的神話。但是，我們卻對於神話欠缺整理及更有條理的敘述。為此，奚淞對於遠古神話進行研究，舉凡盤古開天、大禹治水、女媧補天、夸父追日還有伏羲製作八卦等故事，成為他所探索，以及再次詮釋的對象。中國傳統神話大多出自於古老的文獻，艱澀難懂，即使受過國學訓練的大學生或許也無法理解，於是奚淞將散落在先秦神話的有關典籍進行搜尋、比對，最後加以現代觀點的

[左圖]
童書繪本《神醫華佗》書影。

[右圖]
1980 年代，寫作時的奚淞。

詮釋，諸如《莊子》、西漢劉安編著《淮南子》、西漢劉向與劉歆父子校註《山海經》、三國時代徐整編匯的《三五歷記》，以及宋代《太平御覽》等有關古老神話故事的出處，彙整成一般人容易閱讀的神話故事，配上白描插圖，提高讀者的閱讀興趣及藝術性。

在現代數位化還未到來的1970年代，這項工程對一個畫家、作家而言，並非是那麼簡單的工作，他必須反覆推敲，去蕪存菁，構成一個有系統的邏輯體系。這種整理工作在古代必然由一批博學之士，考據古代典籍，經由比對、討論、彙整等繁重的工作才能完成。奚淞

沉得住性子，搜尋資料，把許多古代傳說再次透過現代知識的反省，以適合讀者閱讀的文筆，賦予嶄新生命。作為一個畫家，奚淞認為自己沒有那麼偉大，只是想要給民眾讀得懂的東西，對於傳承而言卻是一項艱鉅而必要的工作。

［上圖］
1987 年春日，《漢聲》雜誌編輯部同仁於德國留影，左起：姚孟嘉、奚淞、黃永松。

［下圖］
左起：姚孟嘉、黃永松、奚淞留影於德國。

奚淞在寫作這些遠古神話的同時，也融入自己對於各國神話故事或者在臺灣採集的神話故事，使之變得更具親近人們的趣味感及本土特色。他不只對於神話加以考據，重要的是加入了自己的詮釋，以及吸引閱讀者興趣的字句，絕對不是生吞活剝的翻譯，譬如：「聽哪，有了悠長徐緩的呼吸聲了。而那血脈的搏動，逐漸由幽微變為強大，成了主宰這無邊暗夜的唯一心臟。」（採自奚淞〈開天闢地〉，《夸父追日》）這段故事由奚淞添加進去，使得閱讀者更有臨場感，使得傳說與真實混合為一，充滿了生機。在他的〈開天闢地〉裡面的插圖，採用古代版畫筆法，使用高古游絲描，兼容些許轉折的律動感，在節制的線條表現當中，呈現既傳統古拙也具備變化的線條。盤古裸身沉睡在團團雲霧當中，雲霧使用古代卷雲紋樣，打破漆黑的天地未分影像。盤古身軀如盤曲在母親子宮內的嬰兒模樣，健碩的軀體彷彿文藝復興三傑米開朗基羅（Michelangelo）的作品那樣具有男性的美感。傳統中國童話故事對於盤古的描繪經由奚

[左圖]
奚淞的中國神話故事白描系列——〈盤谷臥於太古渾沌之中〉。

[右圖]
奚淞的中國神話故事白描系列——〈盤古開天闢地〉。

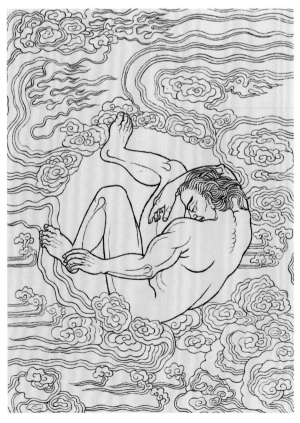
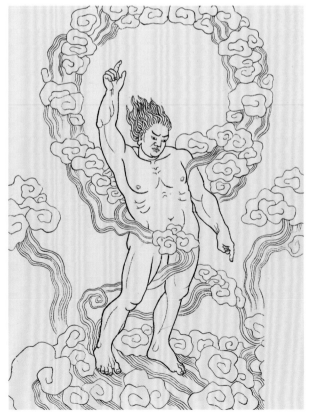

淞的線條與構思，呈現出相當藝術性的效果。這種神話的表現豐富了向來人們對於古老神話的陌生感，為其賦予了新生命。

　　盤古睜開燦亮靈活的眼睛，環顧並透視周遭混沌，要如何分別開這一切才好呢？盤古興起了宇宙中第一個念頭：「使陽清為天，陰濁為地。」（採自奚淞〈開天闢地〉，《夸父追日》）區分清濁是盤古的第一個想法，也是人類認清宇宙事物的第一個念頭。根據現代神話學者研究，盤古的故事與印度有關，或許與佛教傳入中國的文化交流也有所關係，但是誰都無法確定是否如此。奚淞卻點出盤古神話與印度、北歐神話有許多雷同之處。最終他以類似神話學者與文化人類學的觀點認為：「不論居住何處，卻都生活在共同星空下的人類祖先，他們以微渺的肉軀行走過大地，驚訝於天地闊寥和生命品類眾多，於是仰首尋求一個充塞於宇宙，聯繫生命與自然的原始巨靈和英雄，藉以壯實自己的存在意義。」（採自奚淞〈開天闢地〉，《夸父追日》）盤古就是我們先人所要找到的巨靈與英雄，他無比壯碩，擁有無窮的神力來劈開天地，創造出天地之間的清濁，即使他的死亡也並非消逝得無蹤，日月與天地山河都由他的身體所變化而成，左眼變成太陽，右眼成為月亮，四肢五體成為四極五嶽，血液成為江河，肌肉成為人們賴以維生的田土。

奚淞於 1990 年代製作木刻版畫時留影。

　　奚淞在這裡發現出中國文化與神話之間的關聯，在〈夸父追日〉中他寫到：「中國人眷戀山川大地，珍惜一切有生，當我們想到自己和萬物原都隸屬於同一個莊嚴的大生命的時候，居住在盤古身上的中國人實在是不會感到寂寞的了。」奚淞將古代神話故事寫成一篇感動的文化史詩。

　　奚淞筆下的遠古神話裡面的人物，不論是盤古、鯀、禹、夸父都是赤裸身體，由白

【右頁左上圖】
奚淞的中國神話故事白描系列
——〈女媧補天〉。

【右頁右上圖】
奚淞的中國神話故事白描系列
——〈水神共工與火神祝融之
戰〉。

【右頁左下圖】
奚淞的中國神話故事白描系列
——〈鯀治水，偷息壤〉。

【右頁右下圖】
奚淞的中國神話故事白描系列
——〈吳剛伐桂〉。

【左圖】
奚淞的中國神話故事白描系列
——〈夸父追日〉。

【右圖】
奚淞的中國神話故事白描系列
——〈夸父垂死飲於河〉。

雲或者褲子包裹住下半身，露出遒勁、孔武有力的肌肉與血脈，顯示出先民旺盛的生命力。這種對於身體美的歌頌，在中國注重禮教的社會裡面，獲得新的語彙。無疑地這種來自於西方古典主義美學的身體觀，移植於西洋希臘神話人物的美感，在〈夸父追日〉當中，奚淞充分描繪出一個追逐太陽而無法飽饜的巨靈，從冰冷的北方幽都直奔到渭水、黃河，「他倒下的方向，恰好使他曬得乾裂的唇觸到了冰涼的黃河水，……」奚淞採用從未有過的視覺效果，來表現夸父倒地飲水的姿勢，身軀與黃河、大地幾乎化為一體，胸膛向上而頭部往下，雙腿一隻撐起身軀，一隻向後伸長，宛如跌倒，背後一支長出嫩葉的手杖，最遠處是一顆巨大如鼓的太陽。奚淞筆下，夸父成為天真、活潑與好動卻充滿活力的年輕壯漢，夸父變成追求理想的人物，一改我們印象當中那位自不量力的形象，塑造了遠古英雄的無限鬥志。

「可有更豐沛的水澤可以解夸父的大渴嗎？」（採自奚淞〈夸父追日〉，

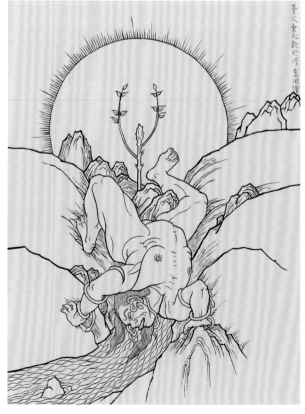

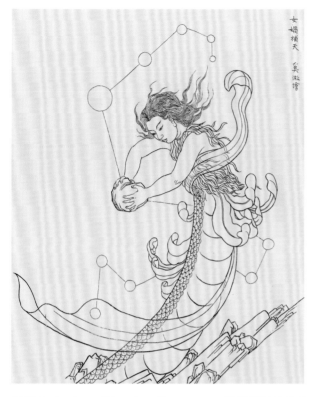

女媧補天　吳漱繪

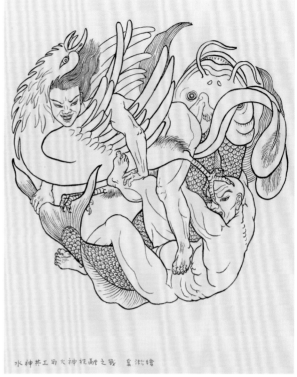

水神共工與火神祝融之戰　吳漱繪

《夸父追日》）這句話似乎正暗示著奚淞當時的心境，窮盡生命，揮灑青春於神話的鑽研以及描繪上面。奚淞給予神話新的生命力，去除了艱澀難懂及被道德化的印象，賦予新時代精神，不只如此，因為圖像的翻新給予了將西方美學融入中國傳統美感的嘗試，相較於其他留學西方的藝術家對於西洋文化的頌揚，奚淞回到自己最根源的神話裡面找尋自己，找尋足以啟沃兒童、成年人的嶄新美感。

跨界的美學

臺灣在1970年代是找尋自我身分的時代，年輕人逐漸前往異國留學，但是1971年從國外回到臺灣的吳美雲則與黃永松一起合作創辦了《Echo》英文雜誌。吳美雲幼年在臺北美國學校就讀，往後留學美國，當她返國時發現臺灣出版品貧乏，欠缺足以介紹中華文化的英文刊物，於是創刊《Echo》英文雜誌。這份刊物出自於民間，足以想見在當時出版品仍十分昂貴、外文人才欠缺的時代，出版這份刊物與發行是何等困難，必須有無比勇氣與鬥志才能面對挑戰。

奚淞在前往法國留學前擔任《Echo》的特約採訪，返國後首先在

[左圖]
早期的《漢聲》雜誌書影。

[右圖]
早期《漢聲》雜誌由奚淞撰文的「江米人兒」專題內頁。

《雄獅美術》擔任執行編輯，直到1979年辭去執編工作。因為在前一年的1978年，《漢聲》雜誌中文版出刊，接著他進入這份嶄新刊物，擔任副總編輯。在當時物資貧乏的年代，投入雜誌社工作只有滿腔理想的人才能耐住性子去自我實踐。《漢聲》雜誌現在已經成為華人世界認識傳統民間藝術的寶典，但是在創刊初

1980 年代，左起：吳美雲、奚淞、黃永松、姚孟嘉共商《漢聲》雜誌出版計畫，人稱「漢聲四君子」或「漢聲四傑」。

期，吳美雲、黃永松、姚孟嘉，以及奚淞卻是極盡辛苦才逐漸耕耘出一片天地，往後他們被稱為「漢聲四君子」。奚淞從1979年進入《漢聲》雜誌工作，持續到2001年五十五歲才退休，他與這份刊物度過最精彩的人生歲月，從《漢聲》雜誌到《漢聲小百科》、《中國童話》等都有他們四個人的身影，可惜姚孟嘉在1996年突然去世。但是《漢聲》雜誌的出版品，已成為保存中華民間藝術的重要寶庫，在臺灣，許多當時的孩童也是由《漢聲小百科》、《中國童話》等童書所灌溉成長。

1996 年，奚淞（右）偕姚孟嘉一同前往卓蘭小瓢蟲農場進行有機蔬菜田野調查。未久，姚孟嘉因心疾去世。圖片來源：黃永松攝影、奚淞提供。

1989年《漢聲》雜誌一行訪陝北年俗，田野調查時，黃土地在雪中成了白土地，左起：戴晴、呂勝中、奚淞、吳美雲、張郎郎合影於陝西，奚淞為此情景作了一首小詩〈陝北大雪〉：「我們奔跑在雪地，雪地好像海洋；我們擲雪球為戲，忘記了我們來自何方。」

　　歸國後的奚淞長期在《漢聲》雜誌工作，可以說是他最為活躍的青壯年時代。奚淞認為，我們這個時代往往因為過度分工而失去了寬廣視野，因此他強調跨域。跨域必須要有才情，要有跨域的能力，奚淞在當時可以說是全方位盡情揮灑才能。他除了從事編寫神話故事與插圖繪製之外，平時在雜誌社從事編輯業務，1970年代中期開始，他參與了許多跨界工作，為兒童繪本寫文章、擔任插圖工作，1979年出版有《三個壞東西》、《桃花源》，隔年又出版《愚公移山》，在這三本童書中，奚淞都使用相當簡單而清晰的文體，描繪大家向來十分熟悉的故事。《三個壞東西》講周處的故事，不論是寫周處或者《桃花源》、《愚公移山》，奚

[左圖]
《三個壞東西》童書繪本書影。

[中圖]
《桃花源》童書繪本書影。

[右圖]
《愚公移山》童書繪本書影。

海峽兩岸開放後，1989年春節，《漢聲》雜誌一夥前往陝北黃土地的窯洞內進行民俗田野調查，右起：戴晴、吳美雲、奚淞（手持筆記者）。

右起：張郎郎、奚淞、呂勝中、黃永松合影於陝西窯洞外。

淞都加入自己的新觀點，《桃花源》不再是人間的遺憾，而是所有人，「只要我們肯動手，肯努力，也可以建設一個自己的桃花源。」（採自奚淞《桃花源》）這三本兒童繪本採用漢代畫像石、畫像磚的樸拙手法，融入民間的色彩，呈現許多象徵語言。這些書回應了托爾斯泰晚年為兒童寫作的理念。奚淞這時才三十三歲，似乎已經逐漸揮別了早年存在主義對於存在的存疑，他不只用情感觀照世間，同時也用繪畫、文字影響下一代。

奚淞的另一項跨界才能是劇場與編劇。在他尚未返國的1974年，雲門舞集已經從他寫的短篇小說——《封神榜裡的哪吒》獲得啟發，編成《哪吒》舞劇。1985年奚淞創作舞臺劇劇本《九歌》，由「蘭陵劇坊」在文藝季改編演出，1986年參與新象文教基金會《蝴蝶夢》舞臺劇的構思，為雲門舞集新作《我的鄉愁，我的歌》製作巨型布景。1988年改寫劇本《晚春情事》，《晚春情事》由陳耀圻執導，該片獲得亞太影展最佳影片獎、最佳女主角獎。這些跨界的工作充分顯示出奚淞思想多元，以及對人物觀察的敏銳度。《晚春情事》以洪憲帝制前後為故事背景，劇中主角春燕出身農家，以後被沒落的官宦少爺買來當作姜室，卻因文化教養與出身而不得丈夫寵愛。她個性直率，愛上一位學徒，因相約私奔不成被毒打、關閉，為了生存，開始學習上流社會生活。這部片子描寫傳統女性地位卑微，為了存在而不斷面對現實的嚴肅問題，隱藏著奚

奚淞（中）擔任雲門舞集藝術顧問期間，指導早期雲門舞者打中國結的照片。圖片來源：謝嘯良攝影、奚淞提供。

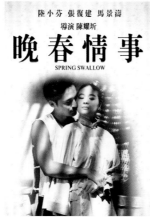

［左至右四圖］
《封神榜裡的哪吒》書影。
《晚春情事》海報。
《嫁妝一牛車》書影。
《藝術家》雜誌創刊號書
影。

淞刻劃生命的存在意義與價值。

陳耀圻1965年在美國加州大學洛杉磯分校電影系碩士畢業後返臺，成為臺灣當時最新銳的導演。他於耕莘文教院放映的畢業作品《劉必稼》曾在藝文圈颳起不小旋風。文壇議論著要在自己的電影院，放映自己土地與人民的電影，尉天驄、陳映真、黃春明及王禎和與一批人為此舉行會議，討論《文學季刊》也要有「電影欄」。奚淞成為這群作家裡最年輕的參與者，同時也在專欄裡面寫稿。日後尉天驄的《大白驢》、陳映真的《我弟弟康雄》等都成為嘗試拍電影的熱門話題。王禎和的《嫁妝一牛車》、黃春明的《看海的日子》，以及白先勇的《玉卿嫂》等也都拍成了電影，實現了大家在電影院內看自己本土文學劇情的願望。

奚淞改寫劇本《晚春情事》、導演陳耀圻拍攝，其起因醞釀於1960年代晚期。陳耀圻讓奚淞關注的法國新潮電影夢終於實現於臺灣，時隔二十年左右，國產電影起步，不只如此，《晚春情事》也在亞太影展大放異彩。

1970年代是臺灣對於自身文化與外來文化之間，經由模仿之後的自我覺醒時期，《Echo》英文雜誌、《雄獅美術》、《藝術家》雜誌、《漢聲》雜誌中文版先後問世，《雲門舞集》則跳自己的舞蹈，此外還包括唱自己歌的校園民歌，同時也有一批人文關懷者找尋自己土地的神話、兒童故事、採集歌謠的田野調查，都是這個時期的重要趨勢。

觀音的容顏

「奚淞的一生似乎都在追尋著兩件事，他的繪畫藝術，以及他的佛法修行。他畫畫其實是在反映他對於佛法深刻體驗後的心境，而他滿懷赤誠之心的禮佛修禪，正是激勵他孜孜作畫的靈感泉源。在他的人生道路上，繪畫與修行其實是一體二面，殊途而同歸，同時在指引他去尋找他心中那棵菩提樹——智慧之樹。」（採自白先勇，《去尋找那棵菩提樹》）這段話是奚淞在大學時代的摯友白先勇對他的中肯評價。繪畫是平日修行、體驗佛法的心境展現，而對於佛法的鑽研、實踐更是激發他創作的根本精神，這樣的轉折點是奚淞照料臥病在床的母親。之前父親走得突然，母親一度失去生活重心，在奚淞的撫慰下，開始學畫畫，平時一起畫畫、散步，一起用餐，一起去看電影。母親漸漸衰老，往返於病院與住家之間。

奚淞在《三十三堂札記》〈清理〉中寫到：「那是在我母親病重、住院療養的時節。為安慰癱瘓在床的她，我把這幅手繪觀音貼在她對面白牆上。那時，母親因語言不便，很少開口說話。然而，她觀畫良久，忽然開口說：『這觀音像你。』」《法華經・觀世音菩薩

[上圖] 奚淞由法國返國後，與母親定居新店溪畔公寓三樓。圖片來源：姚孟嘉攝影，奚淞提供。

[下圖] 奚淞母親留影於新店溪畔公寓陽臺上，此張照片由姚孟嘉攝影，日後成為奚淞最珍惜的一張母親照片。圖片來源：姚孟嘉攝影，奚淞提供。

普門品》提到，佛告無盡意菩薩：「善男子！若有無量百千萬億眾生受諸苦惱，聞是觀世音菩薩，一心稱名，觀世音菩薩即時觀其音聲，皆得解脫。……以是因緣，名觀世音。」同時又提到：「應為何身而得度者，即現何身而為說法。」奚淞母親去世前，正是他發揮跨域能力，從事版畫、文學、戲劇、電影各種領域的時期。母親生病使奚淞對生命的認識產生很大轉折。他從神話採編、耕耘自己土地的文化開始進入了佛法世界。一日慈母去世，在《三十三堂札記》〈說觀音〉中記：

> 母親重病以至去世。也唯有摯愛的親人亡故，才真正使人了解無常的苦痛。母親的病與死，像她親手為我打開了一扇夜窗，面臨無際涯黔暗，我只有驚慟戰怖的份。我能度過這段心靈上的崎嶇與黑暗，很重要的引領力量，便是抄讀《心經》和畫觀音。

老友白先勇說到奚淞對生死所持的真切觀點：

> 學佛的我開始了解到：在一切因緣的生命變化中，親人之死原是一種恩寵和慈悲示現，使我們能有機會痛切的直視無常本質，並從中漸漸得到對生命疑慮的釋然解脫罷。（採自白先勇，〈去尋找那棵菩提樹〉）

《三十三堂札記》書影。

　　奚淞生性憂鬱的一面，讓他一遇見問題即不斷追尋其根源，絲毫不放過扣問生命本源的任何機會。「出於幾乎是天性的憂鬱症，難以適應宛如脫韁野馬奔競、危機重重的現代文明，我試從東方傳統追根溯源，尋求古人賴以安身立命的思維。」（採自奚淞〈平衡〉，《三十三堂札記》）即使跟隨他的摯友、工作夥伴，諸如姚孟嘉這樣個性隨和的人，他依然抓起話題，反覆追問、絲毫不放下。曾經兩人眼前滿地梧桐落葉，身處風景迷人的異國，環境優美與機會十分難得，他依然如同老和尚跟前的侍者那樣追問：「美到底是什麼？」事隔二十餘年，奚淞提到：「長年畫白描觀音，經常進入寧靜喜悅中，使我自然親近佛法，也興起探詢佛法源

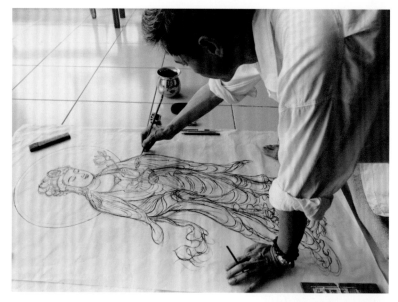

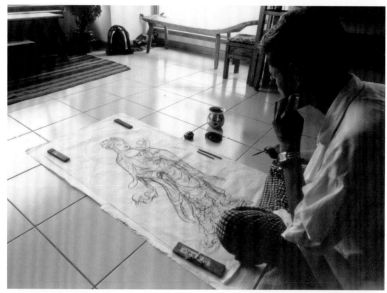

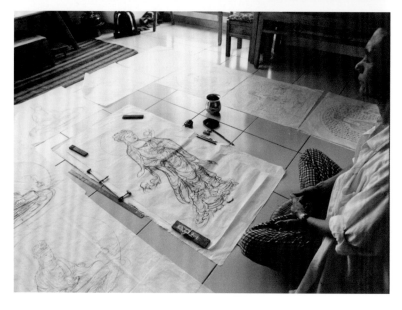

頭的心願。……2009至2010年間，我重新整理並修定二十多年來的白描觀音畫稿，忽覺自己人筆俱熟，相較於早年的嚴謹、莊重，如今筆墨線條自然流動，觀音容顏也多出一份微笑。」（採自奚淞，〈靜──三十三白描觀音菩薩〉）

奚淞為了創作這三十三幅觀音畫像，花了數年時間，起源於母親病重時為了替母親祈福，也因此安頓自己的慌亂心情。這些作品以每個月一幅作為預期，也就是將近三年的時間。平日他要上班處理繁重編輯工作，還有國內外的出差，聽音樂會，以及朋友間的聊天。創作與修行、日常與特殊日子之間的差異，還有憂愁、歡笑、疑慮、不安、恐懼等各種複雜的情緒，也有因為感動，以及寧靜而獲得內在喜悅。他也曾因玉蘭花香的香味與友人結婚的請帖，畫了一幅〈玉蘭觀音〉，寫下：「啊，花香。從雜沓生活、紛亂世景中浮透出，淡淡花香彷彿向我暗示生命另有一

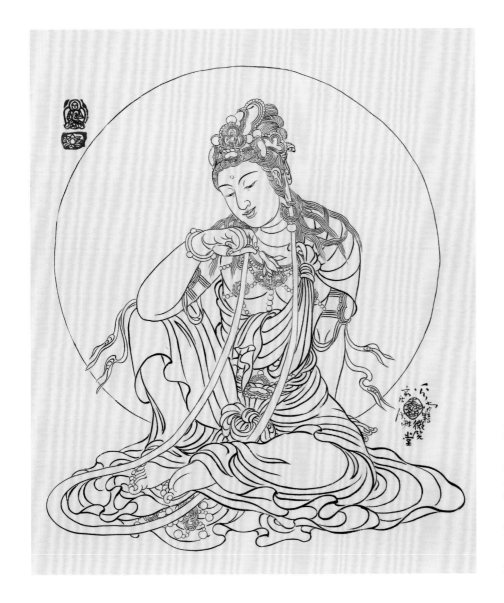

以下刊登之（P.75-81）多幅白描觀音，皆三十三幅白描觀音以聯作形式被臺北市立美術館典藏。其畫作尺寸以裱褙規格而定，均為200×90cm。

奚淞，〈三十三白描觀音菩薩之二十二〉（即〈玉蘭觀音〉），2010，水墨、紙，200×90cm。

重層次。」（採自奚淞〈玉蘭〉，《三十三堂札記》）在淡淡花香的現實生活中所觸發的感動，使他畫了〈玉蘭觀音〉，柳葉變成玉蘭花，揮灑芬芳甘露。

　　觀音菩薩隨機示現，奚淞不只描繪觀音，自己對於佛法也進行深刻的研究。母親去世了，奚淞夢裡縈迴，處於生命不安。這段創作「三十三堂觀音」期間，他並沒有與社會斷絕關係，依然如實上班，足跡還到過峇里島，還到中國大陸虎跑寺、靈隱寺等地去參訪弘一大師的行腳足跡，他也出差遠到德國、荷蘭。這些菩薩像大抵以唐至宋的民間造像為主要參考，最終則以敦煌壁畫的〈水月觀音〉（P.81）為發想，作為終結。到底菩薩像的美存在於何處呢？

　　菩薩的美，是從那裡來的呢？我想：任何宗教藝術所產生的美，

[左頁三圖]
奚淞為母親的生病及逝世繪作白描觀音。

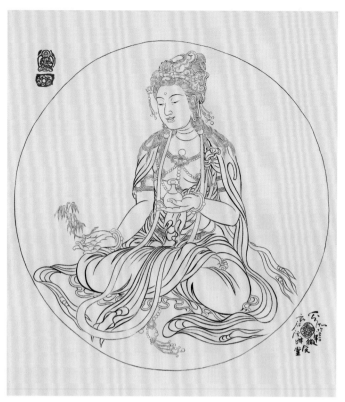

與其說是神靈昭示，不若說是
人類對真善美的嚮往，而優秀
的手藝人領會這份嚮往，乃至
於一斧一鑿，把眾人心靈共有
的默契具體呈現了……（採自奚
淞，〈嚮往〉，《三十三堂札記》）

因此我們在奚淞菩薩像的變化當
中並非去解讀其手持物的不同、姿態
及神情，或者造形上的差異，更重要

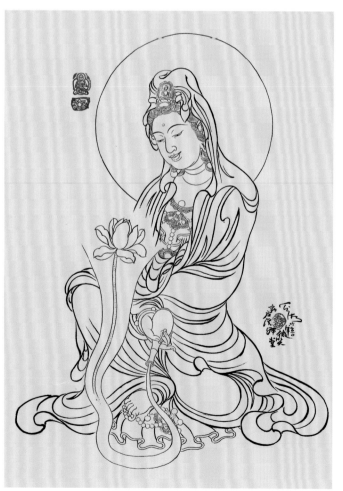

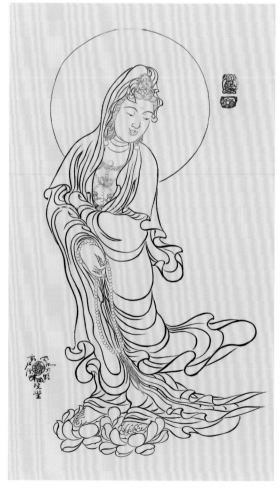

的是，奚淞透過這些菩薩像的創作過程，將自己的日常生活與修行，透過創作行為、佛法的體驗去調整躁動的心性，使得自己身雖在凡塵的五濁惡土，心卻能清淨安詳而獲得自在。他又寫：

> 菩薩不只象徵外力濟助，也代表自力的超越意識。菩薩亦男亦女，他可以是你、也可以是我。大凡有情生命處於紛紜世態、不同時空際遇，只要充分「觀」照事物本相，便有得無上「自在」與超越的可能性。（採自奚淞，〈自在〉，《三十三堂札記》）

他在每一幅觀音像的創作歷程之間，配上文章，懇切地記載著自己所遇見的事情，即便是前往聽音樂會而擠上動彈不得的公車，那都當是創作觀音像時期的感受與心境，即使這些札記不一定那麼直接反映出這些他所描繪的觀音像的修行心境，但是透過如實的覺察，都成為他修行的一部分。

> 至今，我仍不能用語言清楚解釋我何以畫觀音，就像我從前何以狂熱追求文學、藝術、愛情，而內心卻充滿憂懼和黑暗一樣。我只能說是出於個人生命的一種傾向，它導引我走過感性敏銳的飛揚歲月，而竟在笨拙一筆一劃學習觀音的畫桌上、使我步入心境漸趨平淡的中年吧。（採自奚淞，〈清理〉，《三十三堂札記》）

[左頁上圖]
奚淞，〈三十三白描觀音菩薩之十二〉，2010，水墨、紙，200×90cm。

[左頁下圖]
奚淞，〈三十三白描觀音菩薩之三十一〉，2010，水墨、紙，200×90cm。

[左頁右圖]
奚淞，〈三十三白描觀音菩薩之十五〉，2010，水墨、紙，200×90cm。

奚淞，〈三十三白描觀音菩薩之八〉，2010，水墨、紙，200×90cm。

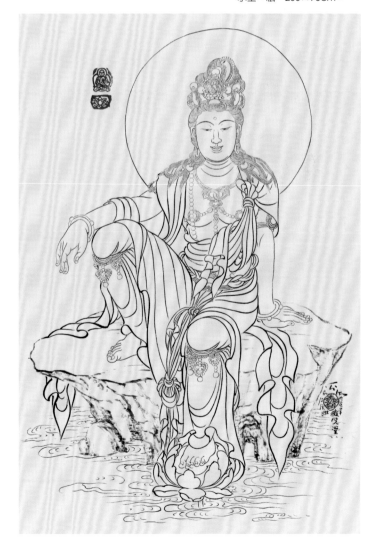

[右頁圖]
奚淞，〈三十三白描觀音菩薩
之二十五〉，2010，
水墨、紙，200×90cm。

奚淞，〈三十三白描觀音菩薩
之三十三〉，2010，
水墨、紙，200×90cm。

　　在1991年結集出版的《自在容顏》畫冊中，奚淞將每一幅觀音像配上一段《心經》句子，第一幅觀音像採取北宋木雕作為原型，臉部細線勾勒，使用鐵線描淡墨勻稱勾勒觀音臉部、軀體與四肢，瓔珞、髮髻，以及手持物，包括淨瓶、蓮花也都採用淡墨舒緩運筆，衣紋則運用春蠶吐絲描，線條依附於軀體，形成綿延不絕的韻律效果，岩石則以淡墨小斧劈皴為主。除了三十三幅觀音像所採取的原型有別之外，三十三幅觀音像在藝術上呈現統一風格，可說以唐代、兩宋到元代作為原型參考依據。因為時代風格橫跨相當廣，雖然如此，我們無須依據各朝代來推論

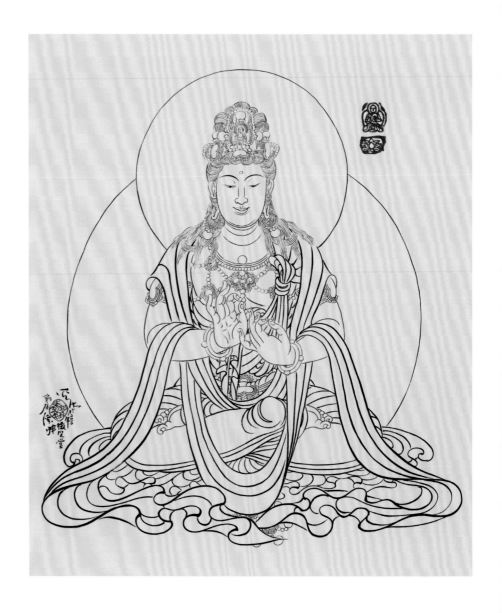

其風格，而是奚淞在
他的時代與現實生活
的當下，統一歷朝歷
代觀音菩薩的「容
顏」，這個容顏就是
奚淞個人的生命感
受，故而觀音容貌具
有充分的統一感。

　　他也盡可能在衣
紋表現上保留運筆的
變化，包括舒緩急
促、抑揚頓挫，衣紋
在流暢當中呈現奚淞
創作時的心境。除此
之外，觀音菩薩的五
觀（真觀、清靜觀、
廣大智慧觀、悲觀與
慈觀）給人豐富的內
在冥想狀態。2010年
再繪三十三白描觀音
菩薩中的第二十五幅
作品原型依據四川重
慶大足石刻，正面
像、造形挺拔而容貌
莊嚴寧靜。第二十八
幅（P.81）觀音像則是
水月觀音，出自於
唐代敦煌壁畫，菩

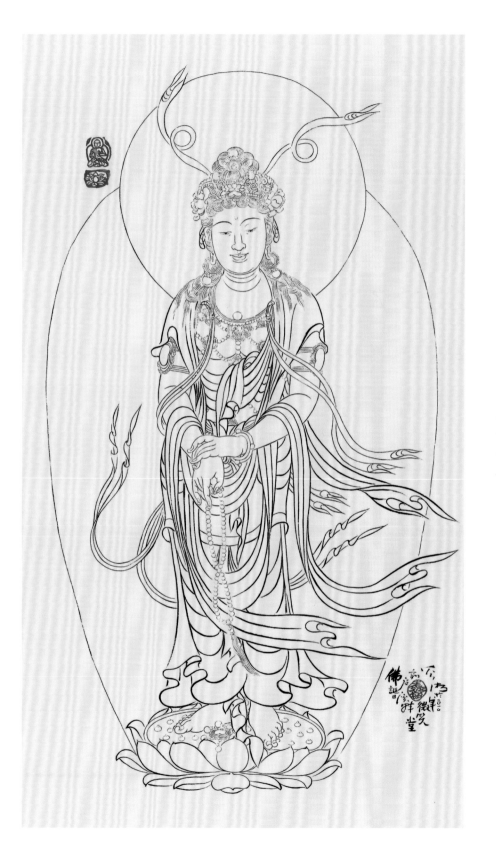

[右頁圖]
奚淞，〈三十三白描觀音菩薩之二十八〉（即〈水月觀音〉），2010，200×90cm。

薩像坐在岸邊，面對無盡苦海，菩薩像呈現中性，所謂中性乃是超越男女性之別，融會男性的莊嚴與女性的慈悲，雙手抱膝，一腳踩於蓮花上面。觀音後則有水邊鳶尾花、竹子，岸邊搖曳著水蕨，水波粼粼。整體圖像異於宋元以後造形，與往後流傳造形相去甚遠，譬如第十三幅原型為南宋梁楷觀音像，這類風格開啟往後文人雅士描繪觀音菩薩的主要依據。「多重的線條交組，構成菩薩的容顏。在我心目中，它也是理想人世的寫照。」（採自奚淞，序，自在容顏《三十三觀音菩薩和心經》，1991.1）。

　　奚淞的三十三幅觀音像將西洋繪畫的人體比例及量感融入畫面，創作出20世紀觀音像的「自在容顏」，那是奚淞自己的風格，同時也是一種大慈與大悲理念的形象化。

奚淞，〈三十三白描觀音菩薩之十三〉，2010，200×90cm。

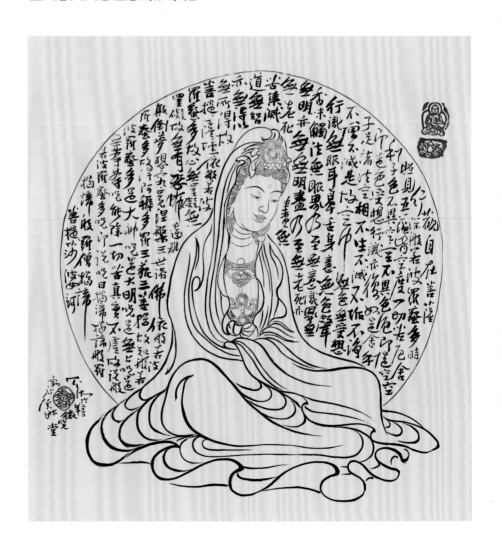

5.

求道的行者

奚淞是個手藝人，也是佛教行者，同時也是一位藝術與佛法交參的求道者。作為藝術家，他時時不忘手與心之間的關係，作為一位虔誠的求道者，心靈的安頓是從他早年到晚近的日課，時時必須面對。他從白描觀音、抄寫經典體會到喪失慈母的心靈寄託與安頓，作為一個體現時間行者的靜物的描繪，他的「光陰十帖」是心與時的變化，是存在主義的藝術表白；他又探訪亞洲佛教文明的遺跡，最終前往佛陀的出生地尼泊爾，以及教化的聖蹟進行巡禮。這些巡禮創作出佛陀行跡的史詩，濃郁的文學、宗教與藝術色彩，將佛學融入西洋技術表現的同時，光影與生命本質的體會，創造出偉大的心靈詩篇。

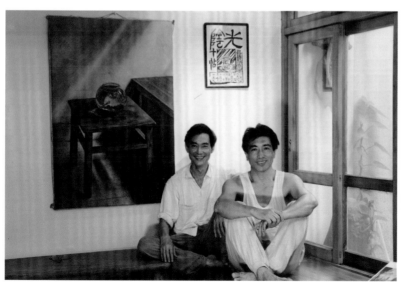

[本頁圖] 1995 年，奚淞（左）與黃銘昌合影於「光陰十帖」自家畫展。圖片來源：姚孟嘉攝影、奚淞提供。

[左頁圖] 奚淞，〈花與慈悲〉，2007，油彩、麻布，130×89cm。

《給川川的札記》書影。

佛國的巡禮

在奚淞展開亞洲佛教文明巡禮前後，《給川川的札記》披露許多奚淞心靈深處的告白，「卡夫卡（編按：Franz Kafka）如是從生命焠（淬）煉出『孤絕』和『挫敗』，把藝術和自己短促的生命纏融一處，化為『不幸』的象徵。然而，為什麼不是幸福呢？20世紀人類的不幸太多了。認識了陰暗的人，該奮起追尋光明之境吧？川川。法國作家紀德（編按：André Paul Guillaume Gide）說：『追求幸福乃是人的至高義務。』誠然！」經歷喪母之痛後的奚淞，面對生命困境，已能坦然面對。

在人類文明史上，或許只有兩個人的一生行誼被廣泛流傳，並使用無數龐大圖像加以傳播，匯聚成文明史上的巨河。一位是耶穌基督，一位則是釋迦牟尼。耶穌基督從出生到被釘上十字架，最終又再次復活，顯示一種超越世間的永恆真理。耶穌基督的一生與西洋美術史緊密結合，成為美術發展上龐大的圖像表現，無數藝術家透過耶穌基督一生故事的表現，詮釋自己心目當中的耶穌形象與事蹟，瑪利亞的聖告、東方三博士的禮拜、埃及的逃難、曠野體驗、奧跡、進耶路撒冷城的榮光、最後晚餐的教誨、審判的羞辱、骷髏道的折磨、十字架刑的死亡、復活的啟示，如此複雜情節在歐洲每個時代的畫家詮釋下，可以說精采絕倫。

收錄於《給川川的札記》書中〈八月的札記·賞荷〉的文字與插圖。

相較於耶穌基督一生繪畫的圖像，釋迦牟尼像則較多採用「裝飾性」強烈的手法來表現，構成一個因循傳統的表現方式，難以表現出「畫家」的創作理念、手法。傳統佛教對於釋迦牟尼的一生分為八個階段，「降兜率天」、「托胎」、「出生」、「出家」、「降魔」、「成道」、「轉法輪」及「涅槃」。上述這種八相成道是目前最流通的故事內容，在印度的佛像雕塑上、阿旃陀石窟造像、敦煌壁畫、大乘佛教寺院、西藏佛教唐卡、日韓佛教藝術裡面有相當豐富的表現形式。西洋美術史上的畫家以專業畫家身分對於耶穌一生進行豐富演繹，但是，對佛教藝術的釋迦牟尼佛一生表現，幾乎多為無名匠師所為，屬於集體性的時代風格表現，少見個人創意。

1992年奚淞前往印度旅行，與他一起前往的藝術友人是黃銘昌。黃銘昌與奚淞同樣出身於巴黎美術學院，在1985年奚淞母親去世之後，一直成為他在藝術創作，以及心靈上的摯友。1980年代晚期到1990年代，奚淞在黃銘昌的陪伴下遊歷亞洲各國，黃銘昌喜歡陽光普照、茂盛植物的水稻田文化，這些水稻田文化的地理景觀風貌使得他異常地感動，採用那細膩的畫筆一筆一筆地描繪。

［上圖］
1977年，奚淞（左）與摯友黃銘昌在重慶南路屋頂陽臺的合照。

［下圖］
黃銘昌，〈向晚Ｉ〉（水稻系列），1993，油彩、畫布，135×194cm，國巨基金會收藏。

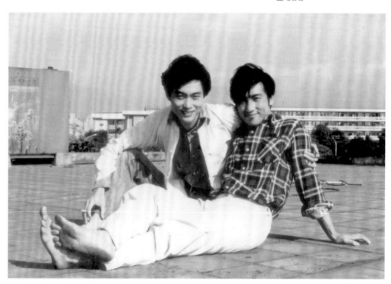

[左上圖]
1985年，摯友黃銘昌由巴黎美院畢業歸來，亦落腳新店溪畔，啟始他的「水稻田」系列創作。此後數十年，奚淞與黃銘昌年年結伴旅遊亞洲「佛教／水稻田」文化區，奚淞參訪的是「佛道」，黃銘昌則是田園「水稻」。二者相輔相成，皆入於畫藝。照片中為1988年，兩人合影於尼泊爾南境之佛誕地藍毗尼園。

[左下圖]
佛陀誕生地藍毗尼園一景。

[右圖]
奚淞在佛誕地藍毗尼園摘一葉菩提。

　　奚淞到中國大陸不只巡禮了觀音菩薩道場，也到他所景仰的弘一大師駐錫的道場瞻仰其風範，「欣賞弘一的書法，可以感受到斯人的臨近。我想：有幸與法師生活在同一世紀，就彷彿是同船共渡了一程。」弘一大師修行律宗，律宗思想與原始佛教相契，「釋尊曾說：『放眼世世代代輪迴生命所積的淚水，比大海還深。』說宿緣，李叔同的多情善感，便也正就是佛緣了。」奚淞推崇弘一大師多少也是類與相聚的「多情善感」，對於原始佛教的推崇與「捨離」之深刻與謹嚴有關。亞洲佛教文明的體察是一項龐大宗教文化的行旅，那些佛教在世界各國所產生的文明，譬如西藏的布達拉宮、東南亞吳哥窟混合著印度教與佛教的宏偉建築、被列為世界七大奇景的印尼爪哇「婆羅浮屠大塔」（Borobudur）、緬甸蒲甘平原上的佛教遺跡，撼動人心。1988年，奚淞與黃銘昌兩人還到達佛陀誕生地藍毗尼園（Lumbini）。

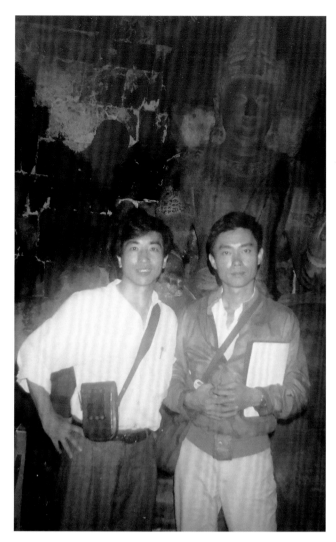

藍毗尼園為印度四大佛教聖地之一。釋迦牟尼的父親是淨飯王，母親是摩耶夫人，當摩耶夫人夢到白象飛入她身體內之後就懷孕了。根據當時印度習俗，女性要返回娘家待產，摩耶夫人在侍者陪伴下走到藍毗尼園，稍微休息後就在無憂樹下生下小孩。那時是西元前563年。藍毗尼園位於印度東北的尼泊爾境內，距離加德滿都僅兩百八十公里，離印度邊境不遠。奚淞與黃銘昌擠著老舊公車前往心目中的聖地，白先勇將奚淞前往佛蹟巡禮比擬為唐三藏西域取經，必須經歷九九八十一劫才能大徹大悟，的確，因為三藏大師西行取經，佛教法相宗得以流傳中土，佛教徒熟悉的《心經》正是由三藏大師翻譯成中文，文辭簡潔優美，也是奚淞喜歡抄寫的經文。白先勇說這是奚淞自己的《西遊記》，「這場遊記由歸零開始」奚淞打趣的說。他每到一佛土不只追想佛陀當時的狀況，也給予佛陀一生神話故事合理解釋，不只經典的記載給予他感動，

［左圖］
1989年，奚淞（右）與黃銘昌合影於印度埃洛拉石窟。

［右上圖］
1986年，奚淞（左）與黃銘昌合影於峇里島烏布村國際級藝術家藍帕故居庭院。

［右下圖］
1988年，奚淞（右）與黃銘昌這兩位經常結伴旅行的畫家合影於尼泊爾飛天神像前。

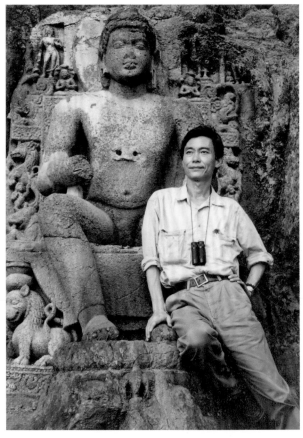

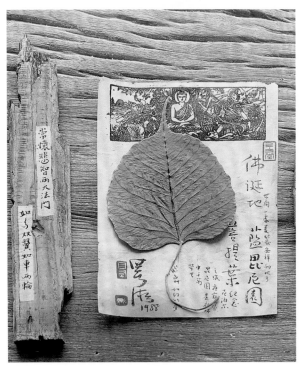

他自己踏上聖地土壤時的感動也令他久久不能自己，「每向前走一步，如同踏向嚮往已久的傳奇。而絢爛的西天彩霞和溫柔起伏的丘陵田野，竟也完滿的一分分把心目中的傳奇落實了。也只有在如此溫柔安詳的風土中，才能誕生出佛陀罷。」（奚淞，《光陰十帖》）他以感性的口吻述說著驚嘆之情。他每到一地總會抓一把聖地的土壤、一片菩提葉。事後他將一片菩提葉墊在紙張上面，上面寫下：「佛誕地藍毗尼園菩提葉：世間一處美麗安詳的地方，紀念尼泊爾之旅，夜宿藍毗尼園，是夜林中千萬螢蟲飛舞，如幻似夢，

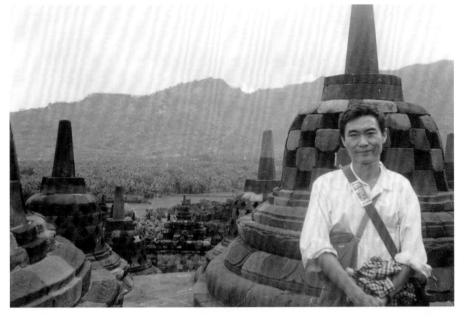

奚淞留影於印尼婆羅浮屠大塔。

仰視印度阿育王時代石窟佛塔的奚淞。

奚淞1988。」即使樹葉已經乾枯，他那天的感動依然流動於字裡行間。

距離尼泊爾藍毗尼園之行相隔五年，1992年他又與黃銘昌前往印度朝聖，同樣地，一個人是追尋自己的聖道，一個人則是找尋自己的水稻田主題。奚淞巡禮其他三座聖地，佛陀開悟的菩提迦耶（Buddha-gayā）、佛陀轉法輪的鹿野苑（saranga-nathá），還有佛陀涅槃的拘尸那揭羅（Kuśi-nagara），同時他也前往規模宏大的阿旃陀窟。

鹿野苑是佛陀初次說法的地方，在現今瓦拉那西以北十公里處，阿育王曾在此地樹立阿育王石柱，到了笈多王朝4到5世紀時，這裡已經成為佛教藝術的重要聖地。他到阿旃陀見到佛說法像，大為感動。歸

［左頁左上圖］
1988年，奚淞（右）與黃銘昌合影於尼泊爾邊境的西藏難民營中。

［左頁右上圖］
1989年，奚淞與印度阿姜塔佛像石雕合影。

［右下圖］
1988年，奚淞自藍毗尼園帶回的菩提葉。

來，奚淞使用白描描繪了〈釋迦說法圖〉。他採用菩提葉做為圓光，秣菟羅樣式的法衣，誠如佛教傳到中國時，曹弗興的曹衣出水那樣無數細膩線條的衣紋，緊緊貼住佛陀的身軀，他說不論是嚴密的線條或者滿布背景的背光，或者說是佛陀慈容，都是為了襯托出佛陀說法時的「手印」，「這是我在阿旃陀石窟所見的佛陀手勢，兩手當胸，一正一反，拇指與食指扣環相接，彷彿解開一個繩結的姿勢。這個手勢被人稱為『說

奚淞，〈釋迦說法圖〉，1992，
水墨、紙，95×62cm。

法印』，代表佛陀作為一個老師的身分，正在向人說出『解開心結』、去除貪嗔癡煩惱的方法。」（奚淞，《心與手——寫心經·畫觀音》）這幅作品完成於1992年11月，他說畫成，「我的白描生涯可以暫告一段落」。接著，他面對的是去揭開抽象卻又實在的時光的實貌。對於畫家來說，那是光影的變化，對於哲學家來說那是「時間」，對於一個修行的藝術家而言，那是什麼呢？

光陰的存在

奚淞早年對於存在主義的迷戀，不是因為他特別喜歡，而是他天性使然，時時對生命的存在意義十分在意。他從小即對自己的存在感受疑惑與焦慮，即使一場午睡，他都會想到，如果自己醒過來，自己還會是自己嗎？對於自我存在的疑慮與不安隨時在心中揮之不去。佛法對於非真理的念頭、慾望，稱為「妄念」。抄經、白描觀音使他對於隨時湧動的念頭得以穩定，對於浮現的念頭也能調伏，使自己的心靈獲得平靜。白先勇在《去尋找那棵菩提樹》文中指出：

> 奚淞畫完佛像後，再展開了另一系列的靜物油畫，可以說這是奚淞「禪畫」的開端。奚淞一氣畫了為數甚多的靜物，稱為「光陰系列」，畫上光影的變遷，也象徵著光陰的變幻無常。一杯水、一盆花，莫不禪

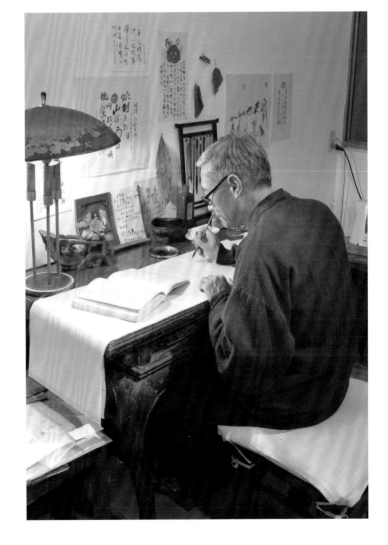

2010年，奚淞抄寫經書時留影。

意盎然。……盆盆嬌妍，盆盆卻隱含花開花落的玄機。奚淞這些花花草草，帶給他自己以及人間一份光明靜好的喜悅。「道在平常」，這就是奚淞這些靜物畫透露的消息。

　　參訪佛國之後，1995年初奚淞就將目光投射到靜物畫。在一樓畫室，靠著小院子的窗戶邊，藉由窗臺光線，開始描繪了一系列的靜物畫。他稱這十件系列作品為「光陰十帖」，在窗邊搬來什麼畫什麼，含羞草、泡菜罈、茶花、一杯清水、海貝、法華、瓶影、三尾魚、兩尾魚、一尾魚，不賦予崇高或者玄奇的標題，直接了當。他往後在自己一樓畫室舉行「自家畫展」，邀請知己好友前來參觀，姚孟嘉寫下「光明靜好」四個字。好友的這四個字，成為奚淞日後喜歡題寫的句子，一方面懷念隔年乍然驟逝的友人，一方面也能直接顯示出他創作這系列時的心情。

　　這十件作品彼此之間並沒有明確的關聯，其核心價值就是不造作、

1995年，奚淞留影於「光陰十帖」自家畫展開幕首日茶會中。圖片來源：姚孟嘉攝影、奚淞提供。

光陰笑顏

大自然中最珍貴的是光，人生裏最珍貴的是真誠，打心底發出的笑

曾經擁有過陽光和笑顏的人，不再有任何遺憾 爾十六年午秋 雲閣題誌

笑是眼睛的慈悲 解笑是 對笑的寬容、笑是和生命的一種澈下底的社下

1995 年，奚淞（右）、黃銘昌於「光陰十帖」自家畫展與作品〈光陰庭院〉合影。圖片來源：林雲閣攝影、奚淞提供。

平常心、隨興而起，即使一道光線，觸發他創作的動機竟然是我們平常都看得到的「光線」，尋常得很。但是與當時他平靜創作的心情相較之下，那時的戶外環境卻是吵雜不堪。1990 年中期以來捷運工程延伸到

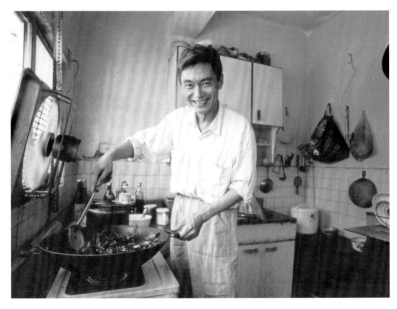

[左圖]
奚淞於新店自宅下廚時留影。

[右圖]
奚淞 1995 年畫的「光陰十帖」油畫系列中的〈三尾魚〉，現由臺北市立美術館典藏。

93

[右頁圖]
奚淞，〈福星堂的自畫像〉，
1994，油彩、麻布，
100×80cm。

新店溪畔，推土機推平了溪流旁邊的樹木，翠綠的稻田已經被翻挖得滿目瘡痍，鎮日傳來梁柱敲打聲、壅塞交通的煩人喇叭聲，那是臺北新店地區最黑暗的時期，也是當地人的噩夢。就在這段時期，奚淞從住處步行到附近畫室創作了「光陰十帖」，對於不自覺就思索起來的奚淞而言，「一道光由前院照亮窗臺，並投射光影於室內牆上的日光，吸引了我的注意力。光多麼透澈，光影的移轉何等靜謐；這行經宇宙億萬里路，迢迢透入我家小院畫室的一注幽光，彷彿也提醒生命的無常遷演，和自我存在的微渺不足道。」（採自奚淞，〈光陰十帖〉）

奚淞，〈新店溪畔〉，1989，
油彩、畫布，45.5×53cm。

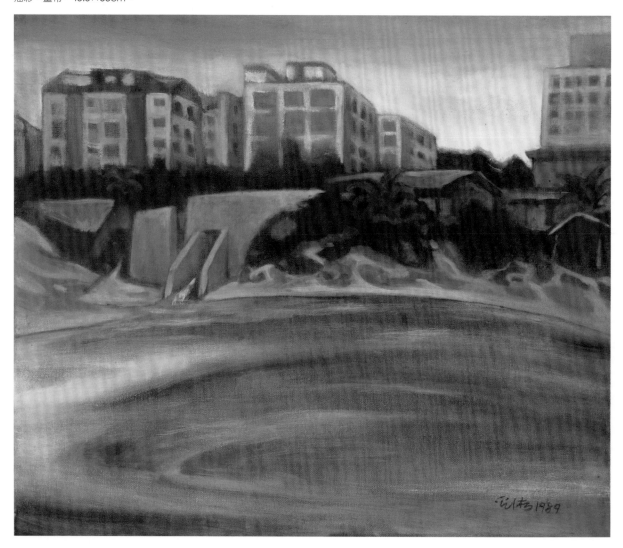

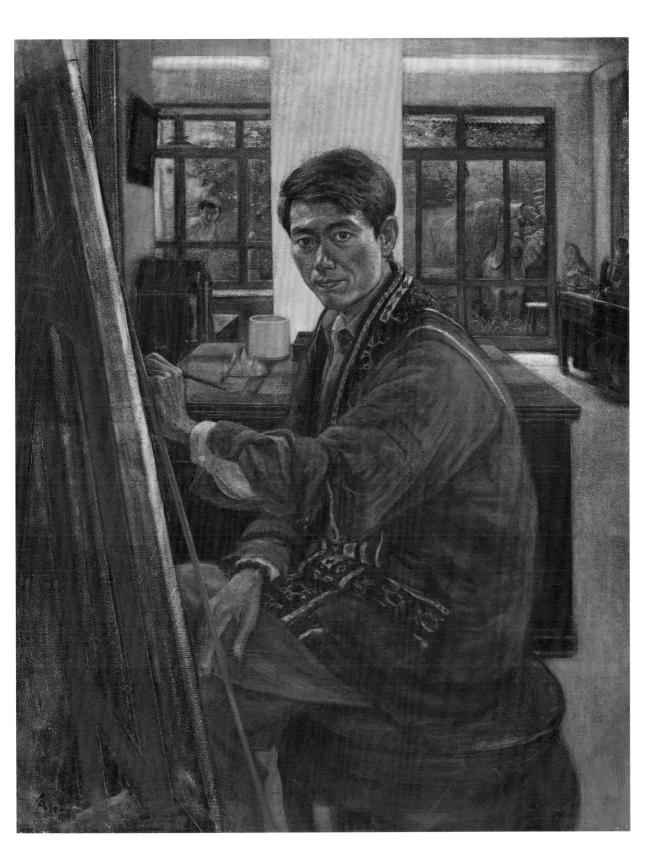

奚淞，〈窗光〉（畫中人是黃銘昌），1995，油彩、畫布，130×89cm。

奚淞，《光陰庭院──新店溪畔福星堂》（畫中人是設計「福星堂」工作室的黃銘昌），1993，油彩、麻布，192.5×132.5cm。

奚淞，〈憩〉，1999-2009，油彩、麻布，117×90cm。

奚淞，〈古瓶〉，1999，油彩、麻布，100×80cm。

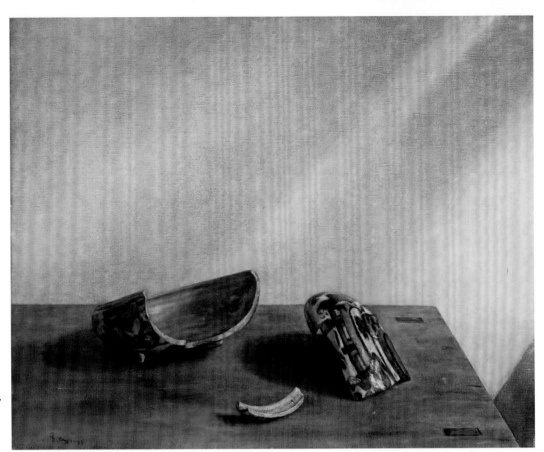

奚淞，〈殘局〉，
1998，
油彩、畫布，
65×91cm。

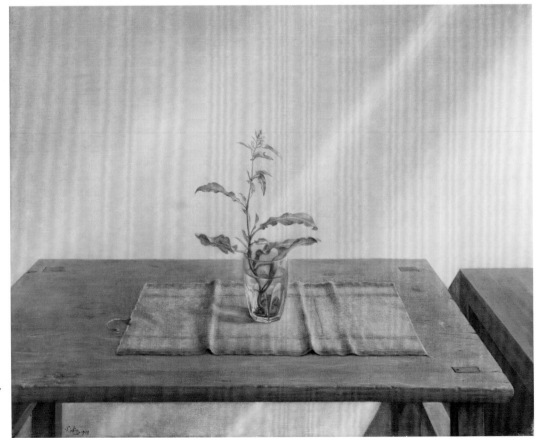

奚淞，
〈天意憐幽草〉，
1998，
油彩、畫布，
65×91cm。

這些系列作品的創作歷程與他平時對於佛學的研究與修行緊密結合，那種創作理念與塞尚不同，因為塞尚對大自然之間的表現，著重於自己的情感與理性的建構。而奚淞說：「看，只是看；動手，只為記錄下對看的理解，而非情緒造作；大自然教我做什麼，我就做什麼。」真正驅動創作的無心觀照對象時的寧靜心靈，情緒平靜時的對象表現，任何物件迎向前來時的如實情感與如實的手部動作。

他又說：「放下自我欲求，靜觀大自然中的因緣聚合，無論一草一木、一花一葉，自有一份天道無私的美呈現。」同樣的一張桌子，只是與我們眼睛的距離有遠近上的不同、上面擺設的物件不同，光影在桌子上面呈現的色彩、紋樣、明暗也不一樣。但是，他們都處於同樣的環境，只是，光線不同、季節變遷的溫溼度不同。奚淞將創作「光陰系列」與研究佛法的修行結合在一起，在繪畫時獲得心靈的安定，使煩躁的心靈得以平靜。因為，只有這種平靜才能使得自己的心與手獲得統一，因此平靜的心情是創作的原因，也是創作時的結果。奚淞寫到：

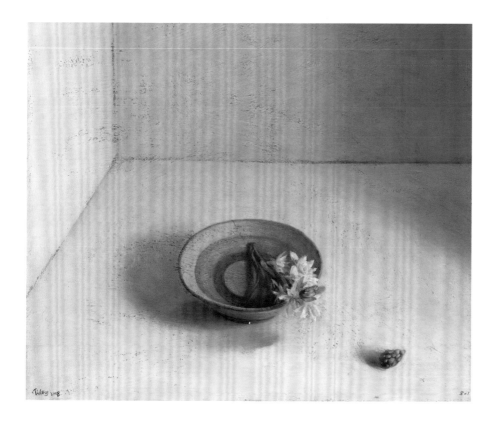

奚淞，〈夜來香〉
（「平淡生活II」系列），
2008，油彩、麻布，
60.5×72.5cm。

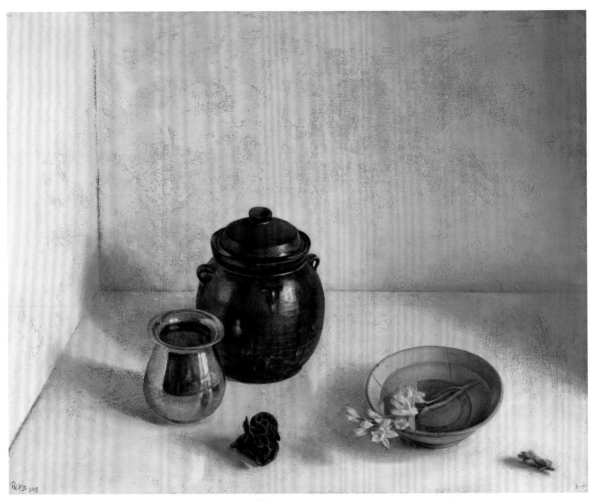

奚淞，〈合〉（「平淡生活 II」
系列），2008，油彩、麻布，
80.5×100cm。

這部分作品為自1995年以來，以「光陰系列」為名的靜物油畫作品。長期浸潤於佛教藝術及經典研讀的我，漸漸了解到，每個人都能善用一己因緣，把佛法修行落實到生活中。在我而言，大可以藉每天繪畫來安定自心，是為手藝禪。（採自奚淞，敬——「光陰靜物畫系列」）

他把自己創作的行為稱為「手藝禪」。意思是說，透過心與手的融合為一而達到某種禪定狀態，也就是寧靜狀態。「手藝」不會是靜態名詞，而是那種創作的當下，心中能時時處於寧靜狀態。趙州和尚問南泉：「如何是道？」南泉回答說：「平常心是道。」什麼是平常心呢？

趙州和尚認為對於道不能用觀念去理解，但也不是麻木不仁而沒有感知，必須是猶如太虛，廓然虛豁，能夠應機接物，隨時隨處都是道。奚淞曾表示：

奚淞於紫藤廬和作品〈茶花──如歌的行板〉（左）、〈花與慈悲〉合影。

> 創作「光陰」靜物時，我是放下個人主觀，日復一日虛己以待，但憑清晨陽光把物項細節帶到眼前。古人曰：「萬物靜觀皆自得。」佛陀說：「看，只是看……」──任它即是它自身。在持續忘我的觀察和如實描繪中，我體驗到了簡樸物件所呈顯的豐足，以及對心靈產生的啟發。現代人總以為快樂必得向外追求，殊不知放下貪欲和奔競，寧靜之心即是無上幸福。

哲學上稱這種「看」是一種純粹的視覺，奚淞舉佛陀的話說：「看，只是看……」，不是肉眼的看，也不是受到理念所

[左圖]
奚淞，〈泡菜罈〉（「平淡生活Ⅱ」系列），2008，油彩、麻布，72×53cm。

[中圖]
奚淞，〈蓮蓬〉（「平淡生活Ⅱ」系列），2008，油彩、麻布，41×27cm。

[右圖]
奚淞，〈印度壺〉（「平淡生活Ⅱ」系列），2008，油彩、麻布，53×45.5cm。

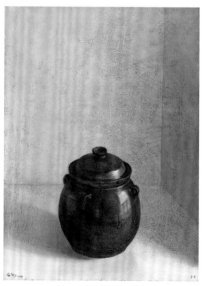
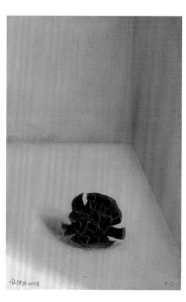
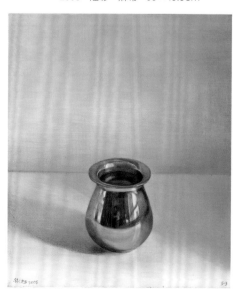

[左圖]
奚淞，〈扶桑花〉（「光陰・觀音」
三聯作之一），2009，
油彩、麻布，130×89cm。

[中圖]
奚淞，〈清水〉（「光陰・觀音」三
聯作之一），2009，
油彩、麻布，130×89cm。

[右圖]
奚淞，〈薄荷草〉（「光陰・觀音」
三聯作之一），2009，
油彩、麻布，130×89cm。

引導的看。如何是純粹視覺呢？奚淞不是藉由思考，而是透過實踐來直觀地面對對象，不要有主觀的意念，放下心中對於物件的主觀想像，也不要刻意去運用知識去理解對象，完全是「憑清晨陽光把物項細節帶到眼前」，陽光帶來什麼呢？是觀看陽光嗎？那是空，

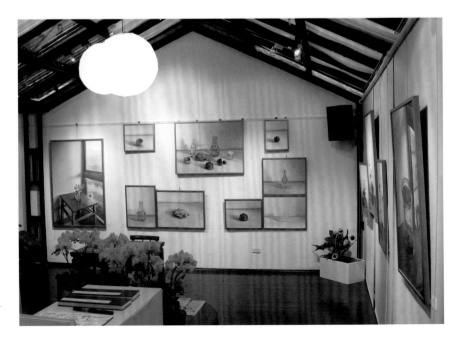

2008 年，紫藤廬「平淡・光陰——
奚淞個展」展場一景。

卻也是有，是空中妙有，用一顆不去攀緣的心，不要因為某種物件而產生任何情感的騷動，也不因此而陷入過往的記憶，也不因此而產生任何聯想。這時候的眼睛看到純粹的自然，不是主觀下的「我執」的自然，而是放下一切執著所看到的自然。因此這種面對眼前的物件，其實卻是時時面對內部的自我。

奚淞在自己印製的邀請卡上有三個字——「觀緣起」。「緣起」（pratī tya-samutpāda）是佛教相當重要的專有名詞，佛教認為世間一切人為的事物、制度、觀念，都是有某種因緣才會產生，這些萬事萬物之間都有彼此的相互依存關係，心則是產生攀緣的主要原因，當然還包括五官的基本作用。這些靜物作品不是因為「觀」的畫家是主體，靜物則是客體，在佛教的觀點理念，觀的主體與被觀的客體，都是一種空的狀態。〈海貝〉是主體，其實也是客體，光是主體，其實什麼也不是，真正的主體是誰呢？那就是處於寧靜狀態的奚淞本身。

［上圖］
奚淞，〈白海棠〉，2003，
油彩、畫布，60.5×80cm。

［下圖］
奚淞，〈日光・空氣・水〉，
2003，油彩、畫布，
45×60.5cm。

[左圖]
奚淞,〈雨茶〉,2009,
油彩、麻布,117×80cm。

[右圖]
奚淞,〈悠游〉(「光陰」系列),
2003,油彩、畫布,
91×65cm。

　　奚淞的靜物畫,背景是一堵白牆,桌上僅有歲月留下的痕跡,那是古樸的木紋,頂多也是簡單到極致的一片麻布。光線因為物件擺設地點的不同,承受光線所產生的效果自然有別,有受光,有背光,還有折射。構圖也簡化到極點,甚而如〈一杯清水〉下面墊上一張麻布,一杯清水極度簡約。向來的靜物畫強調的是構圖、明暗、色彩,特別是構圖的組合更是複雜無比。奚淞將構圖加以簡化,使得視覺減少理念的思維。只是,光線時時刻刻變化,物象時時刻刻因為光線變化而產生微妙變化。

　　如實來,如實去,一切本來是因緣造成。茶花、桂花、含羞草,有折枝,也有盆栽,盆中的魚、水草,一切如實存在。寧靜地存在於室內。透過窗戶的光,奚淞直觀到真實的存在。奚淞在「佛傳系列」完成之後,也創造不少「靜物系列」,這些作品裡面的主體,光線的變化更

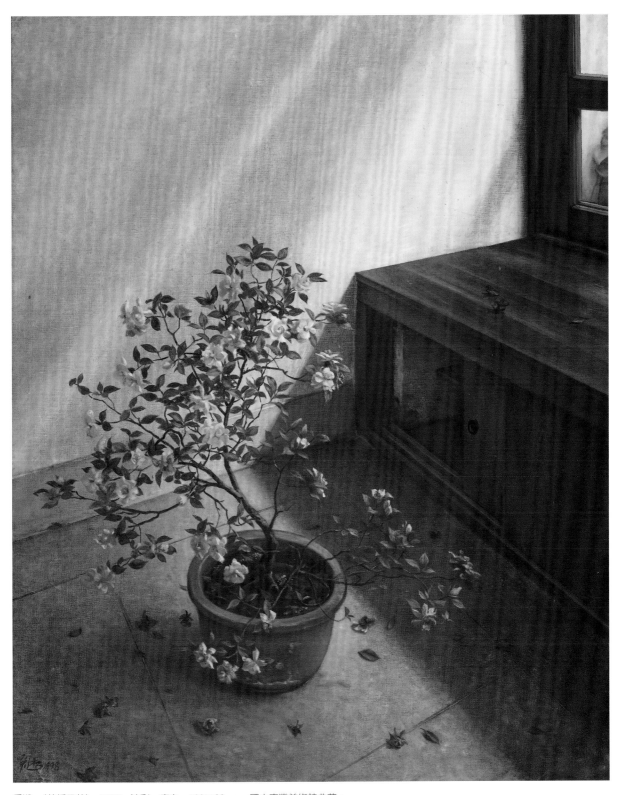

奚淞，〈黃梔子花〉，1998，油彩、麻布，100×80cm，國立臺灣美術館典藏。

小，看似作為主題的對象有時被擴大，有時被縮小，複雜度也更加高，2003年畫的〈茉莉花〉不僅枝葉繁密，桌子也融入了光線裡面，同一年，另一幅〈觀世音菩薩與薄荷草〉則洋溢著寧靜的感覺，以及〈魚缸中的風景〉可以感受到空氣中的溫度，木頭呈現一種觸覺的感受，人所感受的存在感自然地流露在畫面上，靜物已經是成為他的日常修行的課題了。

佛陀的法悅

奚淞一生的發展，早在二十五歲寫作《封神榜裡的哪吒》已做了預告，脫卻凡人身體，追尋一個超越世間的現實卻又能永恆的生命。早年，他使用版畫描寫世間下層生活的人物，呈現世人的苦難。父母的離世，對他往後生命的觀照起了很大刺激。「80年代中期，母親以心肺疾病始，一再入院，以至於癱瘓、去世、不經事的我為之顛倒失措。」奚淞以神魂顛倒、驚慌失措來形容自己遭逢母喪的心情。他在母親生前為她畫觀音與抄經祈福，母親去世後藉由宗教逐漸撫平內心的痛苦。當他完成三十三幅白描觀音菩薩的最後一幅〈水月觀音〉時，突然體悟到在寶冠上的佛像不正是菩薩的皈依者嗎？奚淞寫到：「既然一尊佛像是觀音菩薩的表徵，要追究『慈悲與智慧』的本源，就應該直追兩千五百年前，佛陀教誨的本懷罷。」（採自奚淞〈心與手〉，《心與手：寫心經·畫觀音》）

奚淞的亞洲佛教遺跡探索，使

2010年，奚淞於畫室專注地描繪觀音畫像。

2010年，奚淞重修〈水岸小憩觀音〉時留影。

得他對佛學理解與釋迦佛住世時的一生獲得了更為緊密的印證，產生親切的景仰心情。1992年他與黃銘昌結伴初次遍訪佛陀的聖蹟，進一步對釋迦佛一生有了更為深刻的認識，奚淞進一步著重原始佛教經典的研讀，從《阿含經》開始研究起。《阿含經》由四部組成，分別為《長阿含經》、《中阿含經》、《雜阿含經》及《增一阿含經》，這些經典傳入中土大約是西元4到5世紀之間，清末民初學者梁啟超曾經指出，《阿含經》乃是原始佛教思想的根源，最接近佛陀教誨的本意。奚淞深入研讀《阿含經》，對《心經》獲得融會貫通，因為《阿含經》集結佛陀教誨的最基本原理，強調四聖諦、十二因緣、五蘊皆空、業感輪迴、四念處，以及八正道等基本的體系性理念。奚淞透過閱讀、摘要抄寫《阿含經》及平日的修行，逐步掌握《阿含經》思想。

傳統民間藝術的創造性本來就不強，誠如奚淞所言「七分主人，三

2010 年，奚淞於自宅與準備在中山堂展覽、表現草稿創作歷程「九朽一定」的一系列白描觀音。

[右頁圖]
奚淞重修後的〈水岸小憩觀音〉。

分匠」，意思是說業主品味與要求占了七分，匠人才僅能有三分的發揮空間。這也是奚淞在白描觀音上面所要表現與突破的地方，透過白描觀音的描繪希望提升民間藝術的精神層次，正是所謂「落紅本非無情物，化作春泥更護花。」但是，在經歷「光陰十帖」系列之後，他不只體會了光線的變化，同時也開始醞釀如何使用西方媒材來表現釋迦牟尼佛生涯的想法。

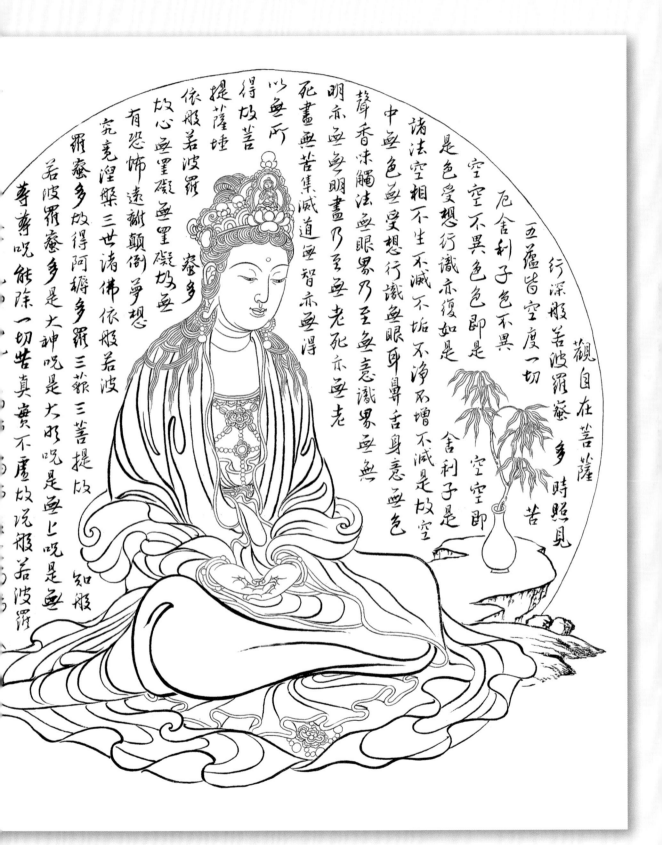

観自在菩薩　行深般若波羅蜜多時照見五蘊皆空度一切苦厄舍利子色不異空空不異色色即是空空即是色受想行識亦復如是舍利子是諸法空相不生不滅不垢不淨不增不減是故空中無色無受想行識無眼耳鼻舌身意無色聲香味觸法無眼界乃至無意識界無無明亦無無明盡乃至無老死亦無老死盡無苦集滅道無智亦無得以無所得故菩提薩埵依般若波羅蜜多故心無罣礙無罣礙故無有恐怖遠離顛倒夢想究竟涅槃三世諸佛依般若波羅蜜多故得阿耨多羅三藐三菩提故知般若波羅蜜多是大神咒是大明咒是無上咒是無等等咒能除一切苦真實不虛故說般若波羅

111

奚淞，〈世界邊〉，1995-1996，
油彩、麻布，89×130cm。

　　1995年秋天是奚淞開始嘗試使用油畫創作佛陀一生事蹟的開始。奚
淞首先從實驗出發，試圖掌握自己所理解的佛陀行誼及表現手法。他捨
棄了向來著重於神話故事的傳教手法，而是從類似一部充滿大自然的光
影變化的人文詩篇入手，如夢似幻，佛理自然蘊含其中。〈世界邊〉是

他最先進行的嘗試，描繪赤馬天子由天而降，請求佛陀開示的畫面。這個故事原本並沒有出現在佛陀的八相成道的故事裡面，只是佛陀在人間說法的一個片段而已。赤馬天子從天而降，是個天人，具有神通，因此有微量的頭光，為了不使畫面充斥著光芒，陷入裝飾性的傳統手法，佛陀的光的啟

示，來自於奚淞初次到藍毗尼園所看到的黑夜中的數千螢火蟲飛舞的記憶。奚淞藉由隱喻來表現佛陀對赤馬的開示。赤馬天子前世具有迅速行動的神通，詢問佛陀如何找到世界的邊際。佛陀回答：「赤馬，如此修行人在世間知苦、斷苦；知集、斷集；知滅、證滅；知道、斷道；這便是捨卻貪愛，抵達世界邊的方法了。」世界的邊際無法窮盡是因為沒有捨棄貪愛，佛陀於是又再次用偈語說：「未曾遠遊行，而得世界邊；無得世界邊，終不盡苦邊。」奚淞從夜晚的一場對話畫面，開始思索如何表現佛陀豐富的一生事蹟以及教誨。於是他回憶起初次在藍毗尼園看到的萬千螢火蟲奇景，那些閃爍的螢火蟲彷彿在無盡邊際奔馳的赤馬一樣，惶恐不安的赤馬遇見佛陀之後，終於解開心中疑慮。奔馳於無盡天際找尋邊際的赤馬，不正是奚淞嗎？赤馬其實

奚淞，〈世界邊〉（「佛傳」系列），2007，油彩、畫布，80×116cm。

是世間所有迷濛於無盡歲月裡輪迴的眾生象徵。

奚淞在〈淨──《大樹之歌》佛傳油畫〉裡指出：「日出、日落、土地、樹林……大自然泯滅除了古今分隔，使我們在圖畫中彷彿感受古聖人體溫，宛若與兩千五百年前的聖者並肩而行，親聆教誨，並由他指示出同屬自然法則的真理透澈之處。」他將佛陀的一生描繪在日出、日落、土地及樹林之間，希望將他所體會的佛陀行誼、教誨，展現於大自然當中，非古非今而能穿越時空的隔閡。於是他在印度感受到的那塊佛陀走過的土地，不正是佛陀生於斯、修道於此、成佛於世間、教誨世人、涅槃於大地的真實的人的本質嗎？

奚淞捨棄傳統釋迦牟尼佛傳八相成道的表達手法，總計將佛陀生涯區分為三篇，或許可以稱為「畫說佛傳」吧！第一篇為「無憂

奚淞，〈世界邊〉（「佛傳」系列），2017，油彩、畫布，89×130cm。

奚淞，〈沙羅〉
（「佛傳」三聯作之三），1999，
油彩、麻布，130×89cm，
國立臺灣美術館典藏。

篇」，第二篇為「菩提篇」，第三篇為「沙羅篇」，都是以樹木為篇名。這是因為奚淞尋訪佛遺跡時，對於大自然的風貌及植物大為感動，透過與釋迦牟尼佛有關的三種樹名來表現彼此之間的關聯，「無憂篇」講的是釋迦佛從出生到出家的歷程，分別有〈走向藍毗尼園的摩耶夫人〉（P.125）、〈大出離〉（P.129）、〈釋迦下山〉（P.131上圖）、〈獻草〉（P.131

[中圖]

奚淞，〈菩提〉
（「佛傳」三聯作之二），1999，
油彩、麻布，130×89cm，
國立臺灣美術館典藏。

[右圖]

奚淞，〈無憂〉
（「佛傳」三聯作之一），1999，
油彩、麻布，130×89cm，
國立臺灣美術館典藏。

下圖）四幅連作。第二篇「菩提篇」有〈得成正覺〉（P.124）、〈初轉法
輪〉（P.123）、〈火宅清涼〉（P.126上圖）、〈《安般品》之一——佛陀教子
說無常〉（P.127），總計有四幅作品。第三篇「沙羅篇」，分別為〈《安
般品》之二——佛陀教子說慈悲喜捨〉（P.126下圖）、〈向釋尊致敬〉（P.6-
7）、〈大般涅槃〉（P.132）、〈晨曦中的修行人〉（P.134）也是四幅作品。上

述有關佛陀傳記的表現，總計十二幅作品；其中也有可以稱為關聯系列的作品，分別有最早的〈世界邊〉之外，還有〈晨曦中的托缽僧〉、〈林園清晨〉、〈寂靜之光〉。

佛陀生涯系列作品已經不再從傳統圖像去找尋依據，而是從自己所踏行過的佛國土地上去感受那塊土地的溫度、濕度、早晚、雨水、乾燥、四季，天空、土地、草地、花朵、樹木等，此外也在自己生活的新店山頭體驗大自然的變化與身體感，一切都在變，一切感悟都在心靈。這些大自然的事物與光線在經典裡面沒有詳實記載，只能由閱讀經典的人去用身體與心靈感受。

仔細分析佛陀畫傳的三篇命名，都來自於印度的樹木名稱。釋尊誕生於藍毗尼園的無憂樹下，菩提樹則是成正覺時菩提迦耶的樹，最後是釋迦佛在拘尸那揭羅的沙羅樹下去世。奚淞透過這三種樹木，編織成可以反覆傳唱的視覺宗教詩篇。經過藍毗尼園溫暖起伏的丘陵，以及北印度沙羅樹林的晨曦

夕照，他體驗到「大自然的容貌正是佛的容貌；而自然光照的透澈，
也正與甚深微妙佛法的透澈無二。」（採自奚淞〈大樹之歌——無憂‧菩提‧沙
羅〉，《藝術家》336期）

奚淞，〈晨曦中的托缽僧〉，
1999，油彩、麻布，
112×162cm。

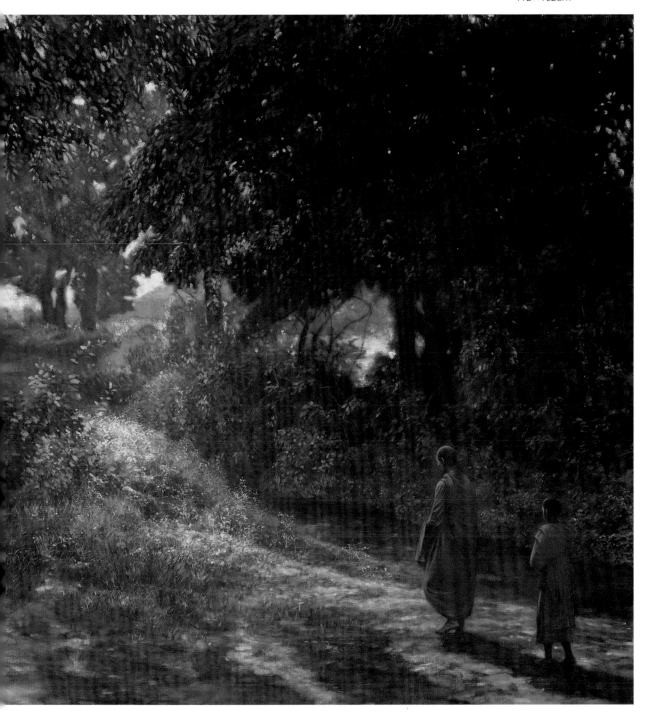

奚淞，〈初轉法輪〉（「佛傳」四聯作之三），2000，油彩、麻布，89×130cm。

奚淞，〈大般涅槃〉（「佛傳」四聯作之四），2000，油彩、麻布，89×130cm。

奚淞，〈出生〉（「佛傳」四聯作之一），2000，油彩、麻布，89×130cm。

奚淞，〈得成正覺〉（「佛傳」四聯作之二），2000，油彩、麻布，89×130cm。

奚淞在完成〈世界邊〉之後，開始進行〈初轉法輪〉的創作，描寫佛陀在菩提迦耶開悟後前往鹿野苑，為曾經與他一起修行的五位苦行者開示自己所證得的智慧。這是佛陀開悟後兩個月的7月月圓日，他初次對世人宣說他所體悟到的宇宙真理。這次的開示時間特別漫長，佛陀講授「四聖諦」與「八正道」，體系完備，結構粲然。奚淞採用半俯視法，透過立於不遠距離的高度來眺望釋尊在丘陵平臺上的一場生命講座。天氣晴朗，釋尊坐於地上，雙手結說法印，最靠近我們視點的是一位苦行者坐於石臺上，另外兩位苦行者坐在樹下，釋尊前方則是兩位托鉢化緣歸來的行者。據說釋尊第一堂課相當漫長，必須由兩人去托鉢化緣，三人留下聽釋尊說法，六人一起進食後，再次

奚淞，〈新店溪之晨〉，1999，
油彩、畫布，80×100cm。

講述，再由三人到外托缽，如此輪流，才結束這堂漫長的生命講座。憍陳如首先開悟，最後證得阿羅漢果，接著其他四位也都開悟，日後他們成為釋尊弟子，也組成最早的僧團。

　　奚淞採用動作串連起時間的先後關係，詮釋這場漫長的佛陀的第一堂課，透過兩位托缽歸來的僧侶，一位歸來時向佛合十，一位已經合十完畢，將要往前邁進；畫面在細膩的故事情節遵循下，構圖充滿變化。右邊桃花盛開暗示著佛法的燦爛，左邊的洞窟則是出家人修行的遮蔽場所，奚淞將這堂佛陀的戶外課表現得相當生動，有空氣的溫度與微風，有大樹的遮蔭與洩下的陽光，以及遠方廣漠而緩緩起伏的平原、湖泊，青空白雲下，佛陀正在進行一堂生命真理的講座。

奚淞，〈初轉法輪〉，1996，
油彩、麻布，112×172cm。

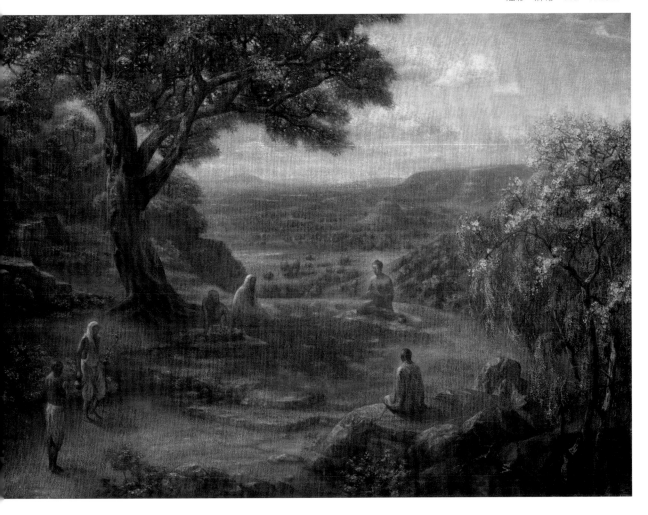

從第一幅到第二幅作品之間，奚淞的創作其實進行得相當緩慢。他接著創作了〈得成正覺〉，描繪釋尊在大出離之後，經歷六年修行，從苦修到採取中道修行，終於在尼連禪河畔的畢缽羅樹下洞見宇宙真理，成為真正開悟的人。往後，畢缽羅樹被稱為菩提樹，即智慧之樹。開悟前，法從釋尊心中產生，一切迷惑自然消解；在一個清晨，釋尊手指觸地，以大地為證，自己已經成正等覺。佛陀在菩提樹下背著晨光，背光中的佛陀身後出現一層身光，隱喻智慧之光，畢缽羅樹挺然搖曳，綻放著光芒。大樹遠處的緩坡下是尼連禪河，釋尊位於一個溪谷緩坡上修行，左邊石頭前有枯木開花，黃土上的雜草遍布，小花綻放，因為是晨曦，陽光由山後方浮現起來，由遠而近，光影在大地上推移出豐富的亮度與變化。佛陀開悟，大地生輝，金黃色的大地記錄著光線的時間感。

〈走向藍毗尼園的摩耶夫人〉在畫面上幾乎是一部悠閒的詩篇，

奚淞，〈得成正覺〉，1991，
油彩、麻布，112×172cm。

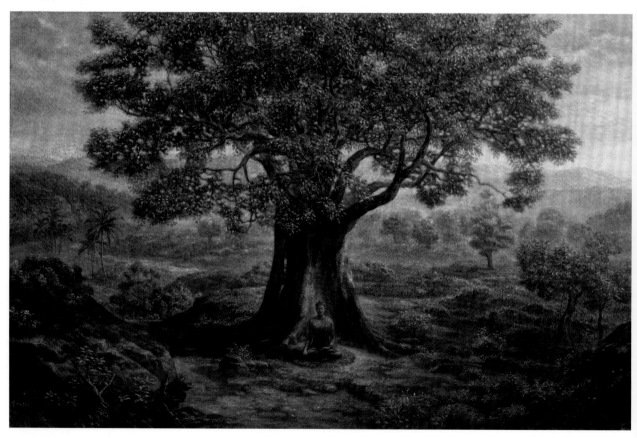

佛陀誕生時的神話故事尚未開始，畫面上浮動著輕快的自然生命喜悅。根據《過去現在因果經》記載：「於是夫人，即昇寶輿與諸官屬并及婇女，前後導從，往藍毗尼園……夫人見彼園中，有一大樹，名曰無憂，花色香鮮，枝葉分布，極為茂盛；即舉右手，欲牽摘之；菩薩漸漸從右脅出。……當爾之時，所感瑞應，三十有四……」國王夫人返回娘家待產為當時印度風俗，在寧靜的風景當中，畫面前方蓮花盛開，魚兒悠閒，左邊巨樹後出現夫人的象隊緩緩前行，因為大樹的遮擋使得隊伍顯得人群稀少，但也讓森林的神聖性增強，寧靜優雅。畫面右邊有棵已經開花的無憂樹，預示著夫人將在這棵樹下誕生釋迦牟尼。

在1998年期間，奚淞完成〈走向藍毗尼園的摩耶夫人〉、〈火宅清涼〉（P.126上圖）、〈《安般品》之一──佛陀教子說無常〉（P.127）、〈《安般品》之二──佛陀教子說慈悲喜捨〉（P.126下圖）、〈向釋尊致敬〉五件

奚淞，〈走向藍毗尼園的摩耶夫人〉，1997-1998，油彩、麻布，112×172cm。

奚淞，〈《安般品》之一——佛陀教子說無常〉，1998，油彩、麻布，116×90cm。

[左頁上圖]　奚淞，〈火宅清涼〉，1998，油彩、麻布，73×100cm。
[左頁下圖]　奚淞，〈《安般品》之二——佛陀教子說慈悲喜捨〉，1998，油彩、麻布，112×162cm。

作品，相較於1996到1997年之間的兩年間的三件作品，從1998年起他的表現力與掌握力更為準確與敏銳，速度也變得更快。〈《安般品》之一——佛陀教子說無常〉（P.127）、〈《安般品》之二——佛陀教子說慈悲喜捨〉（P.126下圖）、〈向釋尊致敬〉三幅作品當中，都是表現釋迦牟尼與一位僧人說法的畫面，《安般品》畫中僧人是釋尊的獨子，也就是七歲就跟隨父親出家的羅睺羅。奚淞對於《增一阿含經》中《《安般品》之一——佛陀教子說無常》裡面提到佛陀為羅睺羅說法的故事特別感動，為此在十二幅的佛陀生涯裡面，描繪他們父子的場面就有兩幅。其實，在傳統八相成道的題材裡面，並沒有這兩個故事場面。親情兼容佛法的那種慈悲，超越凡情卻又兼顧真理，正如同他為母親祈福、抄寫經典與畫觀音那樣，都是從親情出發。在兩幅《安般品》的題材裡面，一幅是釋尊帶著羅睺羅前往舍衛城托缽途中給予的教誨，告訴他一切變化都是無常。畫面中表現在道路途中對話的兩人，佛陀在菩提樹下意味著智慧的導師，燦爛的陽光灑落在兩人身上，共同沉浸在法的愉悅裡面，這是奚淞心目中理想的父子關係吧！第二幅〈《安般品》之二——佛陀教子說慈悲喜捨〉的場面，羅睺羅安靜地在樹下打坐，佛陀前來為他講授慈悲喜捨四無量心，樹林間搖曳的光線，暗示著佛陀傳授心法的光芒。

奚淞在創作這系列作品期間，時常前往新店附近山頭，觀察樹木、大地，以及陽光照在樹林上的變化，還包括著大地上的光

影。因此，佛陀生涯系列作品的大自然表現其實是融會他自己在印度、尼泊爾等聖蹟巡禮的感受之外，還有臺灣大自然裡的親近感。

〈大出離〉的光線是他親自在新店山上觀察晨間朝日的親身感受，他直覺到原來朝日難以用目光直視。於是，我們看到宛如印象派作品那樣的光芒，一切物像都溶解到朝日的光線裡面，大地與人物都是虛幻、迷離，當下的存有卻又如此虛幻。

奚淞，〈大出離〉，1999，
油彩、麻布，89×130cm。

[右頁上圖]
奚淞，〈釋迦下山〉，
1999，油彩、麻布，
112×162cm。

[右頁下圖]
奚淞，〈獻草〉，1999，
油彩、麻布，
112×172cm。

奚淞，〈尼連禪河畔〉，
1999，油彩、畫布，
80×100cm。

〈釋迦下山〉則是釋尊在山上苦行未果而放棄苦行，接著下山採取中道修行的故事。這幅作品可以看到奚淞已經充分掌握複雜的山林光影，以輕快筆觸描繪著放下苦行的佛陀心中狀態，在他前方閃爍著光芒的泥土道路，似乎隱喻著智慧就在眼前，當我們自身感受到佛陀的教誨，大自然不正是他的容顏嗎？

〈獻草〉表現的是牧童吉祥看見佛陀莊嚴容貌，奉獻上八把牧草，為釋尊鋪坐墊，光線燦爛的樹林充滿著生機。

〈大般涅槃〉（P.132-133）表現佛陀在教化途中病倒，在兩棵沙羅樹下安靜去世。奚淞使用夕陽來表現一種昏暗的嚴肅感，然而夕照透過如同剪影般的樹葉、樹枝，灑落在採取吉祥臥的佛陀身上，具有崇高而肅穆的感受。

奚淞,〈大般涅槃〉,
1996,油彩、麻布,
112×172cm。

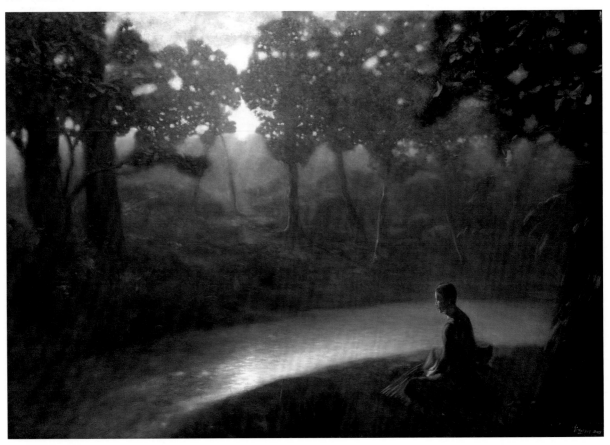

[右頁圖]
奚淞，〈心光〉，2011，
油彩、畫布，91×65cm。

奚淞，〈晨曦中的修行人〉，
1999-2009，油彩、麻布，
112×162cm。

喜歡追問事情始末的奚淞，其實並非畫到〈大般涅槃〉就把故事結束。編過劇本的他，不正想著故事還沒完呢？他追問佛陀去世後，弟子怎麼修行呢？弟子到底依據什麼修行呢？〈晨曦中的修行人〉則是表現在佛陀去世後，僧團裡的比丘依據「法」的教誨來修行。奚淞以早晨揭開一天之始的手法，隱喻了佛教永續發展的精神。柔和陽光灑落林間，芳草繽紛，鳥鳴悅耳，在林霧尚聚、露水還未蒸發的清晨，一位在潺潺流水河畔的出家人。那位出家人不正是依法修行的所有出家人的形象嗎？「自洲自依，法洲法依；不異洲，不異依。」這句出自《阿含經》的話，正是奚淞表現的依據。

佛陀的故事在奚淞創作的有形世界是結束了，但是佛陀的教誨卻依然在佛陀弟子心中迴盪。他曾寫著：「多年來對佛法的探索，以及因此而衍生的創作，也宛如面對世間波濤大河，試圖為生命打造一艘渡河

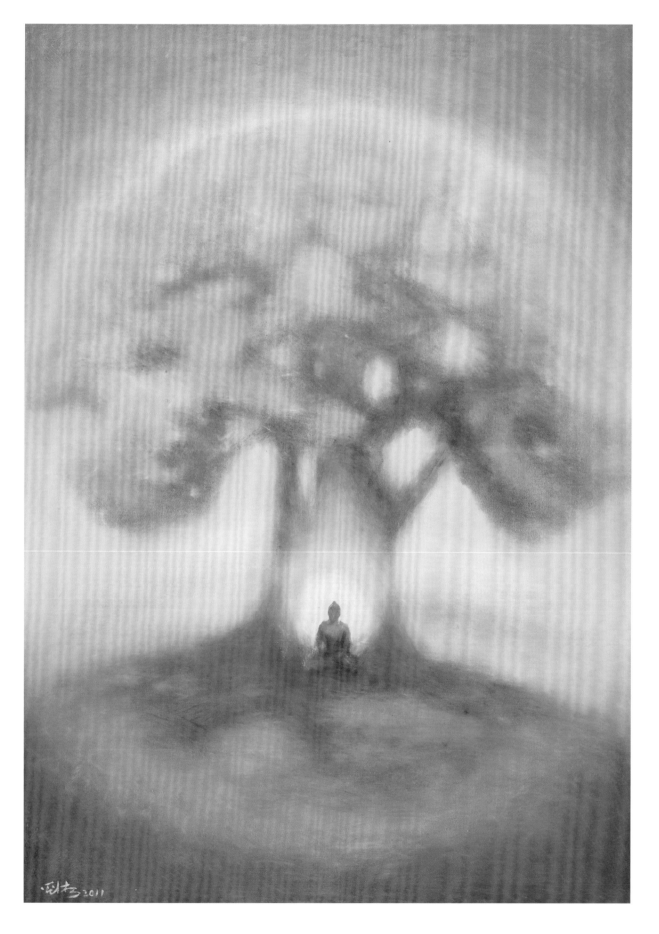

2013年，左起：奚淞、白先勇、Teresa與余志明合影於白先勇的新書發表會，其中，余志明與Teresa夫婦正是促成奚淞2010年於香港大學舉辦「尋找一顆菩提樹」展覽的重要友人。

舟。願以此舟偕人共渡，願借展出而有交流，因創作而有對話。」佛陀生涯系列是奚淞自己生命解脫歷程的創作，同時也希望大家一起來探索與追尋佛陀生涯的意義與教理。

白先勇對於奚淞的佛傳系列，有這樣的看法：「奚淞這一組佛傳油畫可能又是他的創新，好像還沒有哪位中國畫家用油畫畫成這樣完整系列的佛傳作品。在20世紀末到21世紀初，佛弟子奚淞因完成白描觀音及佛傳油畫的系列，把中國佛教繪畫藝術又往前推動了一步。」

的確，奚淞創作了佛教藝術史上使用油畫創作佛陀一生的佳例，不只如此，他突破了信仰者容易過度使用教義而使得畫面成為說教，或者神話的意象，改採大自然與光影來說法的微妙體驗，大自然與陽光成為說法的主角，佛陀與其弟子的行誼如同夢境般，出現在如夢似幻的世間，正如同傳統水墨畫的點景人物一樣，大自然與光影的演繹，創造出高度藝術性的宗教題材，傳達出一種生命喜悅的幸福感。

奚淞創作〈虹橋光度〉（七聯作之七）時的身影。

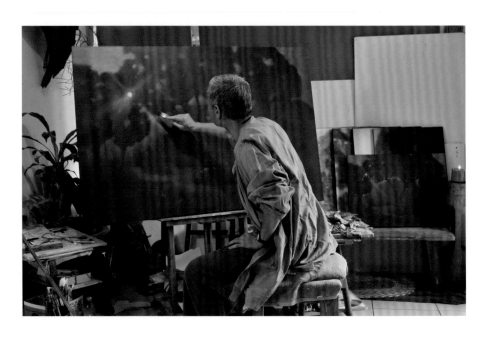

奚淞於自宅畫室與完成的〈虹橋光度〉七聯作系列作品合影。

奚淞，〈虹橋光度〉（七聯作之七），2011，油彩、畫布，53×72.5cm。

6.

樸素的手藝人

奚淞在臺灣美術發展史上是一位少有的跨領域藝術家,這種藝術家精神繼承文藝復興時期的全能人物的同時,也是傳統中國文人由「藝」的觀點出發,將藝術回歸到心靈的追求,以及生命的實踐。與此同時,他也是一位人道主義的關懷者,用他的作品去實踐對於人類的愛;此外他的手藝人精神除了作為統合全能藝術的特質之外,也展現心靈與手之間的實踐關係。對他而言,把藝術與宗教緊密結合,將藝術的關懷與宗教的終極之愛合而為一,在臺灣美術史上,他的藝術開啟了先河。

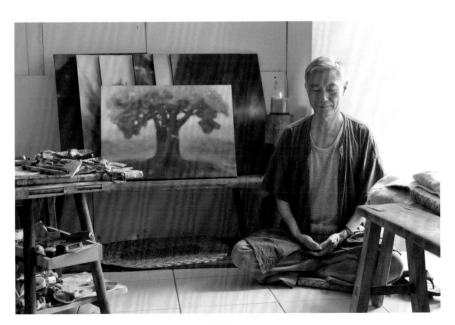

[本頁圖] 奚淞於完成的〈虹橋光度〉七聯作草圖前靜坐。

[左頁圖] 奚淞,〈佛光幽草〉(局部),2010,油彩、畫布,72×61cm。

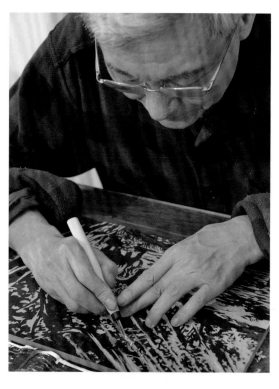

跨界的藝術家

　　在臺灣美術發展史當中，甚少有像奚淞這樣具有如此廣度的跨界藝術家。特別是在分工得相當明顯的時代，畫家往往就是繪畫的一項領域，譬如平面創作也區分得相當清楚，水墨、篆刻、油畫、水彩、攝影、陶藝、版畫等等具有相當大的差異。再者，應用美術與純美術又有不同，分工是近代化的趨勢，也是近代化的通病。奚淞與當代藝術家完全不同，他在文學、戲劇、版畫、水墨、書法，以及油畫上都取得高度成果，最終集合於對於人的存在的關懷。如果就一個運用美術的藝術家而言，他長年在出版社服務，擔任編

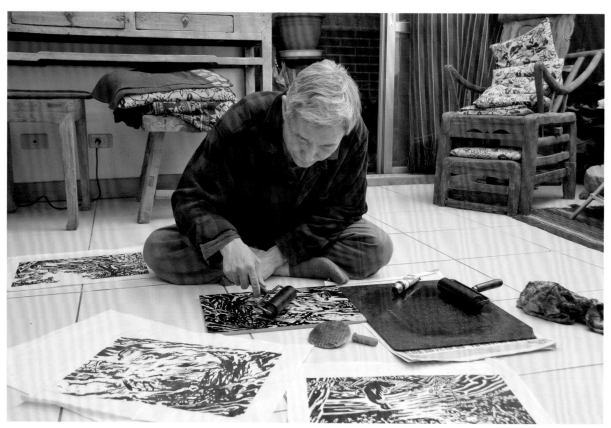

輯工作，創造出臺灣美術刊物、民間文化叢書及
兒童、少年讀物的編輯形式、題材及風格的豐碩
成果，至今依然為人所津津樂道。對於奚淞而
言，他稱自己為「手藝人」，中國傳統技藝的傳
承上重視「手藝」在身，一生不愁吃穿。但是這
種手藝技術進入近代卻逐漸邊緣化。奚淞使得手
藝回歸到人的存在價值上面，藝術與現實生活息
息相關，生活與藝術密切為一。

[左頁上圖] 2010 年，奚淞雕刻木版畫時留影。

[左頁下圖] 奚淞於自宅轉印雕刻好的木版畫。

[上圖] 奚淞於窗邊以山西民俗剪紙手藝創作窗花時留影。

[下圖] 奚淞在窗上貼滿精緻的窗花，透光與透空的剪紙藝術為整個空
間增添不少婉約典雅的韻味。

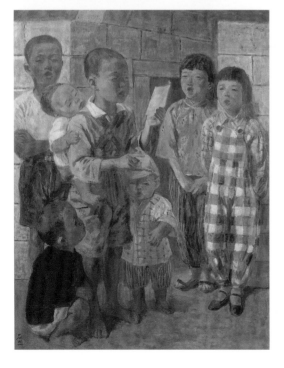

奚淞文學筆調充滿抒情感,《封神榜裡的哪吒》混合著神話與潛意識,藉由存在的焦慮重新凝視自己的心靈世界,彷彿詩歌般以剖析自己的心靈,可說創立融合神話與自傳為一體的典範。他在文學上的實踐豐富了版畫上的人道關懷,進入水墨白描,最終昇華為油畫佛陀傳記的描寫,使得文學融入信仰與繪畫,在傳統與文人畫之間建構起一種宗教信仰與彼此之間的通透感,實為臺灣美術史上的特殊例子。

「佛陀就大自然緣起法則析入有情心靈,為眾生除苦得安樂,是人類文明中最古老、偉大的心理學。」(採自奚淞,淨—《大樹之歌》佛傳油畫)他在佛教藝術上可說開啟了嶄新的視覺表現與思維,將佛陀一生傳記的傳統形象,轉化與昇華為詩篇般的詮釋語彙,可以說回歸到佛陀不造像,不執著於物像的實踐成果。佛陀一生由大自然自然而然幻化出萬千想念,佛陀教誨不落言詮地成為大自然的陽光。奚淞將佛陀的一生昇華為具有藝術內涵的宗教教育家形象。

人道主義的關懷

在臺灣美術史上對於人道主義關懷的藝術表現向來比較欠缺。在二次世界大戰末期,我們看到臺灣美術史的前輩畫家當中,譬如李石樵的〈合唱〉、〈市場口〉為少有的人道主義作品。楊英風在替《豐年》雜誌工作的時代,其版畫也有這種傾向,然而民俗紀錄的意義較為

明顯。經歷過戰後一味西化洗禮後的臺灣，留學法國歸來的奚淞，帶回的不是西方的藝術理念與表現風格，而是反省人與土地與文化之間的藝術關聯。

正因為這樣，他透過木板版畫呈現出對於臺灣庶民的關懷，這種透過版畫所投射到的視野，舉凡擺麵攤的人、賣香燭的侏儒、撈油的工人等等都引發他藉由文字與版畫來表現的興趣。這種人道主義的關懷接續起法國繪畫的寫實主義精神之外，他將繪畫與文學結合，透過版畫與文字關注到生活於底層的人們，投入溫暖的眼神。

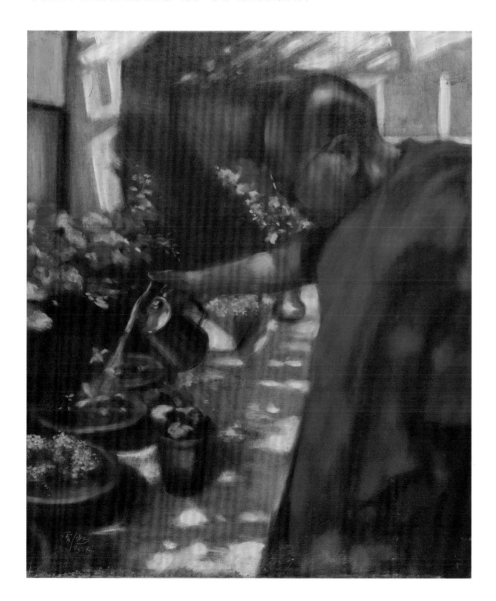

奚淞，〈慈對眾生〉，2002，油彩、畫布，72.5×60.5cm。達賴喇嘛在德蘭莎拉的花房中澆水。

[左頁上圖]
奚淞於自宅安置的哪吒木雕，神像是他撿來的。

[左頁中圖]
奚淞創作時經常使用自己用印度檀香木刻的印章。

[左頁下圖]
李石樵，〈合唱〉，1943，油彩、畫布，116.5×91cm。

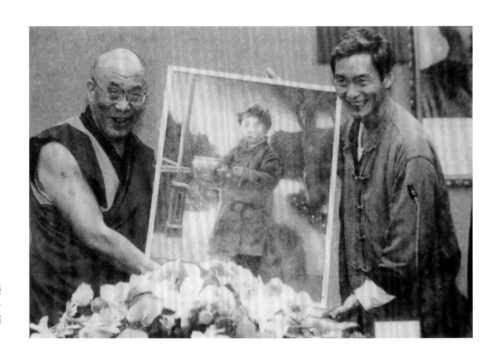

2001年，奚淞（右）代表臺北市民，於臺北市政府以一幅〈達賴喇嘛的童年〉油畫作品贈送達賴喇嘛（左）。

〈癲皮狗〉、〈蛇店〉是對於動物的關懷，〈車上的孕婦〉、〈孿生的星座〉關懷著嬰兒，〈冬日的海濱〉是對於年輕人未來的關注，〈盲者〉、〈賣金紙的侏儒夫婦〉則將目光透射到身障者身上，除此之外，植物、河川汙染都是他關注的議題。在傳統木雕版畫裡面，特別是現代版畫興起以來，關心的課題往往投向於理念的建構，或者是視覺美感的追求上，已經很少將視野投入到這方面，奚淞的作品卻洋溢著相當深刻的人道主義精神。這種精神同樣在他的電影劇本《晚春情事》裡面可以解讀到，一位農村女子對於真愛的追求與勇於做自己的生命歷程。這種追求一方面流露出對於存在當下的質疑與無奈之外，也傳達出勇於承擔的生命價值與挫敗。

2001年達賴喇嘛訪臺前，奚淞曾看到一張模糊的達賴坐床前童年照片，感動下開始創作，此時達賴訪臺。馬英九市長聽聞此事，請託以此作為市贈禮物。達賴看到作品時說：「這幅作品栩栩如生，時光彷彿倒退六十年，讓我回想學習佛法的歷程。我感受到這位畫家對佛法充滿深刻而溫暖的愛。」

奚淞關注人類生命的起源，因此在神話的建構上，譬如盤古、女

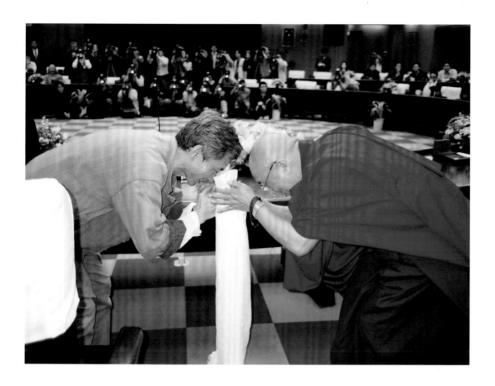

2001 年，奚淞（左）與達賴上師合影於臺北市政府。黃銘昌突破護衛線，拍攝到場地對面記者拍不到的珍貴鏡頭。

奚淞，〈頂禮法王〉，2001，油彩、畫布，90×130cm。

[左圖]
奚淞，〈泰北森林僧阿姜查〉，
2002，油彩、畫布，
72.5×53cm。

[右圖]
奚淞，〈光與落葉〉，
2003-2009，
油彩、麻布，130×89cm。

媧、大禹、夸父等都給予了生命起源新的詮釋，獲得新的溫度與感動，
乃是對於生命起源與延續的新預言。他在人道精神的實踐上，從歸國到
晚近絲毫未曾改變，他對於修行的投入也在於啟迪與分享幸福的喜悅。
奚淞指出：「浮生若夢，得以朝露般的視覺，窺見人類精神世界的黎
明，便是無上幸福了罷。」人的價值與存在正是奚淞一生所追求的理想
世界，起於人道精神，給予生命價值新的肯定與建構。

手藝人的現代精神

　　傳統手藝人往往對於傳統過於依賴，依據傳統的口訣、工序、手法
來傳承傳統技藝與精神，然而這批最貼近民間精神的手藝人卻是一個不
在作品上簽名的匠師，早已被遺忘在歷史的記憶裡面。奚淞留學法國，
進入「十七版畫工作室」，學習屬於前衛的版畫技術；但是在他歸國之
後，卻關注到最直接與手相關的木板雕刻。1970年代，臺灣的現代版畫
已經起步，奚淞選擇最基礎的木刻版畫，排除機械的介入。這點自然與

[左頁上圖]
奚淞，〈愛者——馬祖石仁愛
修女〉，2000，油彩、畫布，
60.5×80cm。

[左頁下圖]
奚淞，〈大悲心起〉，2002，
油彩、畫布，60.5×72.5cm。
達賴喇嘛在法會中祈請眾生
生起「空正見和大悲心」時，
忍不住哭了。

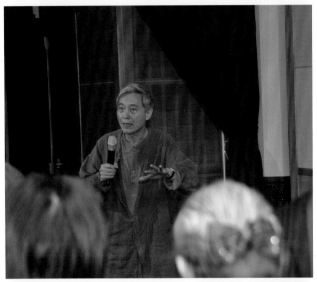

他與黃永松等人對於民間藝術的摯愛與追求有關之外，實際上背後存在著對於手的製作的關注，以及試圖回歸自然的創作理念息息相關。

木板版畫乃是中國民間匠師的技藝，在傳統中國文化理念被視為不記名的匠人技術，但是在奚淞手中卻是最珍貴的手的溫度與其記憶。其中蘊含著他對父母那雙手創造的溫度的記憶之外，還存在整個文化與自我生命回歸的嚮往：

> 「藝」古寫為「埶」，像是一人執工具，植小樹入土的造形。就本質來看藝術的發生，正如同植樹苗入土，脫離不了基本的常民生活。至於對做木刻的我來說，古「埶」字，更像是手執雕刀，一刀刀把生活經驗雕鏤在木刻上。（採自奚淞〈光陰十帖〉）

奚淞將自己視為手藝人，如同文人一樣，心中有情思則形諸於詩文，他不止如此，也形諸於視覺藝術的創作；因此他所說的手藝人不僅指一般的匠師那種傳承關係，而是對於傳統文化的傳承之外，還意味著當下自己的感受藉由文字、視覺來表現的意義。這種手藝人乃是現代文人對於生命疏離之後，重新對自己、對民族文化存在價值的反思，因此選擇雙手對於傳統工藝透過人文的關懷注入嶄新觀點。

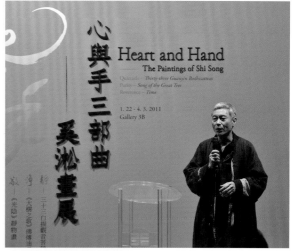

[左上圖]
「心與手三部曲——奚淞畫展」
展場一景。

[右上圖]
奚淞於「心與手三部曲——奚
淞畫展」開幕致詞時留影。

[中圖]
「心與手三部曲——奚淞畫展」
展場中展示的油畫〈光與落
葉〉,以及佛傳系列木刻版畫。

[下圖]
2011 年,奚淞(左 5)於臺
北市立美術館個展「心與手三
部曲——奚淞畫展」開幕典禮
與親友嘉賓們合影。

[左頁上圖]
2010 年,奚淞留影於臺北中
山堂、由趨勢教育基金會主辦
的「尋找一棵菩提樹」個展開
幕現場。

[左頁中圖]
奚淞於「尋找一棵菩提樹」開
幕致詞的身影。

[左頁下圖]
「尋找一棵菩提樹」展覽現場
一景。

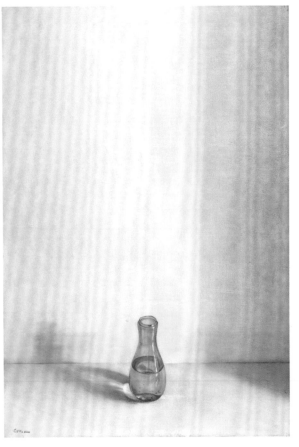

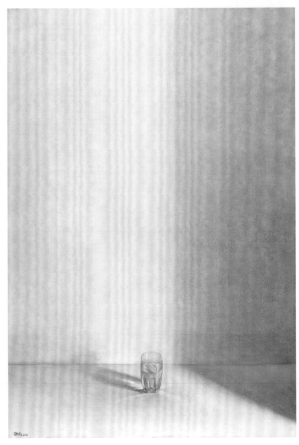

他給予版畫嶄新的觀點，其次則是白描觀音融會了新的表現形式，最後則是他對於佛教藝術的表現，給予更為開闊的視野與表現手法。有關傳統佛陀生涯的表現手法，拘泥於宗教的象徵與教理傳布的功用性，其內容蘊含豐富的宗教內涵，奚淞在這項藝術表現給予了新的手法。他雖創

[左上圖]
奚淞，〈敬〉（「光陰靜物」三聯作之一），2010，油彩、麻布，162×112cm。

[右上圖]
奚淞，〈淨〉（「光陰靜物」三聯作之二），2010，油彩、麻布，162×112cm。

[下圖]
奚淞，〈靜〉（「光陰靜物」三聯作之三），2010，油彩、麻布，162×112cm。

作佛教題材，實際上採取超越宗教
信仰的傳統手法，他將傳統佛教藝
術的宗教象徵語彙消解在大自然與
光線理念當中。傳統宗教表現手法
經由他的詮釋，轉換成美與真理
的融合。此外，他也將手的動作
與宗教結合，發展為手與心的一體
性觀照。在現代化的心靈空虛與疏
離感當中，透過雙手的實際操作，
賦予安頓心靈的意義。於是尋常的
抄經具有現代價值，奚淞透過傳統
的抄經，給予新的實踐方向，提
出「靜」、「淨」、「敬」作為當代人
的心靈藥箋。傳統上的抄寫經典，
在人類心靈傍徨時具有了新的意義
與價值，寫經與畫觀音即是如此。
因此我們看到他在版畫的實踐與文
字書寫之外，他對於「三十三觀音
白描」及抄經，都是在不斷反省古
代與現代的基礎上，創造出嶄新的
時代意義與價值。

[上圖]
奚淞，〈心路〉（三聯作之一），2009，
油彩、畫布，72.5×100cm。

[中圖]
奚淞，〈心路〉（三聯作之二），2009，
油彩、畫布，72.5×100cm。

[下圖]
奚淞，〈心路〉（三聯作之三），2009，
油彩、畫布，72.5×100cm。

奚淞，〈心‧影〉，2007，油彩、麻布，130×89cm。

[左頁上圖]　奚淞，〈佛心含笑〉，2009，油彩、畫布，97×145.5cm。

[左頁左下圖]　奚淞，〈幻華〉，2009，油彩、畫布，100×72.5cm。

[左頁右下圖]　奚淞，〈幽香〉，2009，油彩、畫布，100×72.5cm。

道藝雙修

「本然」就是隱居在心靈最深處的自性，是清淨美好的佛性與神性，是超越於自然之上的，因此我不僅以「光明靜好」的主題來創作，也以此祝福別人。——黃長春，〈美的顯影——奚淞：光明靜好〉

奚淞的創作生涯具有一定的軌跡，而其最終是一部個人心靈史的實踐歷程。從《封神榜裡的哪吒》到白描觀音；從「光陰十帖」的靜物畫到「大樹之歌——佛陀生涯」的油畫實踐，實際上乃是他個人自覺的歷程。他的小說、劇本、版畫、白描、油畫都是環繞在這兩個主軸上的辯證，對於奚淞而言，兩者並非對立而是一種對話關係，透過不斷的對話關係，不斷昇華，趨向於生命中的「我」的自覺。面臨母親生病與母親去世時的抄經、描繪白描觀音，到了創作「大樹之歌」系列時，進入原始佛教的《阿含經》探討了佛陀本懷，種種歷程是他將藝術與宗教進行對話的必然結果，不滯於一地、一物，時時向上。晚近親近藏傳佛教，接觸藏密上乘的《恆河大手印》，依然抱持傳統修持，由自己以書法抄錄偈頌，進行〈淚光度母〉、〈金剛總持〉及〈帝洛巴傳法那洛巴〉等精彩白描創作，將宗教實踐與藝術再次結合。奚淞指出：「繪畫從來不是我的目的，而是我安度歲月風雨，探索心靈真相的工具。畫室，也即是禪堂。」

晚近他與白先勇在《紅樓夢幻：紅樓夢的神話結構》的對話裡面，更加洞悉到傳統文學裡的隱喻與神話之間的密切關係，將文化帶到生命感悟

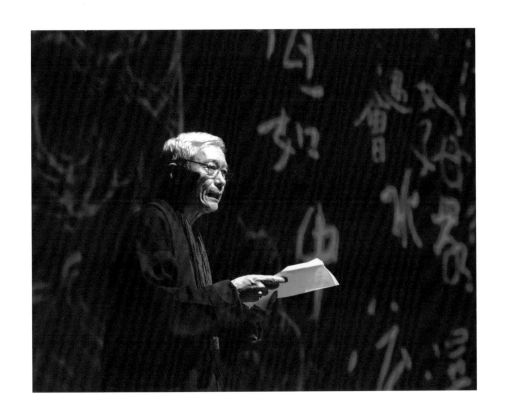

2016 年，奚淞於《印心——
那洛巴的劇場》擔任說書角色。

的世界。他引用湯顯祖「臨川四夢」所言，「因情成夢」、「夢了為
覺」及「情了為佛」，奚淞的創作歷程正是從情到夢，從夢到覺悟，最
終則是因情了才窺見生命悟境。情是一種現實世界存在者對於世間萬

[跨頁圖]
奚淞，〈道途〉，2010，
油彩、畫布，40×27cm×3。

155

2021年新版《給川川的札記》
封面。一個「愛」字有如朝陽，
昇起於生命的川流之上。

物的感受起點，從對於世間的關注出發，奚淞對於自己存在的質疑開始，進一步到對於現實的懷疑，昇華到對於世人的關注，反省人類存有本質。

他在新版《給川川的札記》「序」依然沿用舊版的最後一句話：「只要心中存愛，生命總有活泉」，正是呼應了他首尾一貫的價值追尋。他的藝術因為追求存在而產生意義，人因為生命來去本質的探索與實踐而產生真正信仰。在奚淞創作歷程裡面，正是透過藝術去追尋人的生命終極關懷的真實寫照。他在〈三十三堂札記〉說到：「走進流變的時空世界……去愛宇宙萬物吧！它和你本質相通。去愛人吧！他和你本質相同。至於自己，當然是要更加以寶愛的。唯有依憑了『我』，才能親證『一即一切』、『剎那為永恆』！」莊子美學觀裡面有庖丁解牛的故事，以道進於藝，成為傳統中國知識分子在生活上實踐藝術的思想根源。然而，奚淞卻不以最會說故事的莊子

奚淞（左）與摯友黃銘昌合影。

2021 年，手藝人奚淞以自己的年度字「愛」剪紙成窗花，並與之合影。

的美感自居，他除了中國文化傳統裡的傳統知識分子「仁」的關懷之外，他藉由身體力行將這種關懷化為具體行動，觀照現實存在的萬物，這種觀照現實生活的苦又超越出儒家的愛有等差的關懷，進入到宗教情操的層次，達到佛教所說的同體大悲的精神層次，藝術成為關懷自己與他人價值的工具，生命之愛則成為他的存在動力。

▌參考資料

· 白先勇、奚淞，《紅樓夢幻：《紅樓夢》的神話結構》，臺北：聯合文學，2020。

· 李維菁，〈奚淞——蓮上復生的哪吒〉，《藝術家》346（2004.3），頁 280-285。

· 奚淞，《桃花源》，臺北：信誼基金出版社，1979。

· 奚淞，《夸父追日——圖說神話·木刻散文·小說》，臺北：遠流，1981。

· 奚淞，《給川川的札記》，臺北：皇冠出版社，1988。

· 奚淞，《自在容：三十三觀音菩薩和心經》，臺北：雄獅圖書，1991。

· 奚淞，《姆媽，看這片繁花！》，臺北：爾雅出版社，1996。

· 奚淞，《心與手——寫心經·畫觀音》，臺北：雄獅美術，2001。

· 奚淞，〈大樹之歌——無憂·菩提·沙羅〉，《藝術家》336（2003.5），頁 362-378。

· 奚淞，《光陰十帖——畫說光陰》，臺北：雄獅圖書，2005。

· 奚淞，《奚淞·尋找一棵菩提樹》，香港：香港大學佛學研究中心、香港大學美術博物館，2010。

· 奚淞，《微笑》，臺北：雄獅美術，2010。

· 奚淞，《大樹之歌——話說佛傳》，臺北：雄獅圖書，2011。

· 奚淞，《三十三堂札記》，臺北：雄獅圖書，2014。

· 奚淞，《封神榜裡的哪吒》，臺北：聯合文學，2018。

· 黃冬富編著，《臺灣美術團體發展史料彙編 2：戰後初期美術團體（1946-1969）》，臺中：國立臺灣美術館，2019。

· 黃長春，〈美的顯影——奚淞：光明靜好〉，《人間福報》，網址：<https://www.merit-times.com.tw/NewsPage2.aspx?unid=468262>（2021.5.30 瀏覽）。

· 臺北市立美術館編，《心與手三部曲——奚淞畫展》，臺北：臺北市立美術館，2011。

· 劉彤芳，《手藝人的禮物盒子——奚淞文學研究》，國立政治大學中國文學系國文教學碩士論文，臺北：國立政治大學，2006。

· 龜井和歌子，《奚淞繪畫之研究——以《光陰十帖》為例》，國立成功大學藝術研究所碩士論文，臺南：國立成功大學，2010。

奚淞生平年表

1947	· 一歲。出生於上海。父親名奚炎，任職銀行業。先後娶兩名妻室——張佩秋及於培君。育有三女九男共十二名子女。奚淞為於培君所生么兒，甫出生即交由表姐王碧君撫養。
1948	· 二歲。國共內戰，時局動盪，由表姐帶來臺灣。
1952	· 六歲。獨自搭機前往香港，與雙親及部分家庭成員相聚。
1954	· 八歲。隨父母到臺北與其他家庭成員團聚。就讀臺北市立螢橋國民小學。
1960	· 十四歲。進入臺灣省立臺北建國中學（今臺北市立建國高級中學）主辦之五省中聯合分部中和分部（今新北市立中和國民中學）就讀。
1963	· 十七歲。進入國立臺灣師範大學附屬中學就讀。
1967	· 二十一歲。考入國立臺灣藝術專科學校（今國立臺灣藝術大學）美術科就讀。 · 結識黃永松、姚孟嘉等志同道合之畫友共同組織UP畫會，創作實驗電影《下午的夢》劇本。
1970	· 二十四歲。自國立臺灣藝術專科學校畢業。 · 服第18屆預備軍官役，任職陸軍步兵少尉排長。
1971	· 二十五歲。退伍。擔任《ECHO》雜誌特約採訪。參加第2屆方井美展。 · 短篇小說〈封神榜裡的哪吒〉刊登於《現代文學》第44期，後收於鄭明娳主編之《六十年短篇小說選》。 · 經《文學季刊》創辦人尉天驄介紹，結識了《現代文學》創辦人白先勇，與尉、白二人，自此皆成一生摯友。
1972	· 二十六歲。赴法國巴黎留學。入法國巴黎美術學院，以及巴黎17號版畫工作室。
1974	· 二十八歲。雲門舞集以其小說《封神榜裏的哪吒》為意象，編作《哪吒》舞臺劇。
1975	· 二十九歲。返臺。父親過世。 · 擔任《雄獅美術》執行編輯。 · 任教於國立臺灣藝術專科學校美術科，教授版畫。 · 在《中國時報》「手藝人」專欄發表系列木刻散文。
1976	· 三十歲。為臺灣省政府教育廳出版的兒童讀物《神醫華陀》繪製插圖，該書曾獲臺灣省政府教育廳第3期「金書獎」最佳插圖獎。
1977	· 三十一歲。任《ECHO》（即《漢聲》雜誌英文版）執行編輯。 · 雲門舞集以其神話研究《夸父追日》為意象，編作同名舞作。
1978	· 三十二歲。與黃永松、姚孟嘉、吳美雲創刊《ECHO》雜誌中文版（即《漢聲》雜誌中文版），擔任執行編輯。
1979	· 三十三歲。辭去《雄獅美術》編務，專注於《漢聲》雜誌工作。 · 繪製信誼基金會出版之童書《三個壞東西》、《桃花源》。
1980	· 三十四歲。繪製信誼基金會出版之童書《愚公移山》。 · 舉辦巡迴展於中原大學、國立臺灣師範大學、中興大學法商學院、光仁中學、華岡博物館等地，並舉行講座。
1981	· 三十五歲。參加雲門舞集策劃之「藝術與生活」聯展。 · 著作《夸父追日——圖說神話·木刻散文·小說》出版。
1984	· 三十八歲。由傅爾布萊特（Fulbright Programs）獎金資助，赴紐約視察當代藝術活動。
1985	· 三十九歲。母親去世。 · 於雄獅畫廊舉辦首次個展；入選第1屆「雄獅美術雙年展」。 · 為舞臺劇《九歌》發想，由「蘭陵劇坊」在文藝季演出。 · 摯友黃銘昌由巴黎美術學院畢業歸來，亦落腳於新店溪畔，成為鄰居。彼時公寓前是大片水田，黃銘昌起始他的「水稻田」系列創作。此後數十年，兩人年年結伴旅遊亞洲「佛教／水稻田」文化區。各取所需，奚淞參訪的是「佛道」，黃銘昌則是田園「水稻」，二者相輔相成，皆入於畫藝之中。
1986	· 四十歲。新象文教基金會演出1985年編劇的舞臺劇《蝴蝶夢》。 · 為雲門舞集新作《我的鄉愁，我的歌》設計版畫風格之巨型布景。
1987	· 四十一歲。著作《姆媽，看這片繁花！》出版。

1988	· 四十二歲。於雄獅畫廊推出「三十三觀音畫像展」。
	· 著作《給川川的札記》出版。
	· 改編劇本《晚春情事》，後由陳耀圻執導之同名電影獲亞太影展最佳影片獎。
1990	· 四十四歲。參展國立臺灣美術館「臺灣美術三百年展」。
1991	· 四十五歲。著作《三十三堂札記》、《封神榜裡的哪吒》出版。
1992	· 四十六歲。為《漢聲》出版社重新翻譯英國作家路易斯·卡洛爾（Lewis Carroll）之名著《愛麗絲漫遊奇境》。
1993	· 四十七歲。至印度進行「佛蹟之旅」。
1995	· 四十九歲。完成「光陰」系列油畫創作，開始「佛傳」系列油畫創作。
	· 舉辦「自家畫展」，展出「光陰十帖」系列靜物油畫。。
2001	· 五十五歲。自《漢聲》雜誌退休。
	· 參加臺北帝門藝術中心「戀戀二十」專題展。
	· 著作《心與手──寫心經·畫觀音》出版。
	· 達賴喇嘛訪臺，時任臺北市市長馬英九以其所繪之達賴幼年畫像相贈。
2002	· 五十六歲。參加亞洲藝術中心舉辦之「新寫實主義」聯展。
	· 參加觀想藝術中心舉辦之「造佛運動」聯展。
	· 臺北市立美術館典藏「光陰十帖」系列油畫。
2003	· 五十七歲。重啟「光陰」系列靜物畫。
2004	· 五十八歲。參加臺北市立美術館「時間的故事」典藏展。
	· 著作《光陰十帖──畫說光陰》、《大樹之歌──話說佛傳》出版。
2005	· 五十九歲。參加國立臺北藝術大學於關渡美術館舉辦之「臺灣現代美術大展：2005關渡英雄誌」展。
2008	· 六十二歲。於紫藤廬舉辦「平淡·光陰──奚淞個展」。
2010	· 六十四歲。由趨勢教育基金會於臺中山堂主辦「尋找一棵菩提樹」個展。
	· 香港大學佛學研究中心及香港大學美術博物館聯合舉辦「尋找一棵菩提樹：奚淞繪畫」展。
2011	· 六十五歲。於臺北市立美術館舉辦個展「心與手三部曲──奚淞畫展」。
	· 《微笑無字書》畫冊、影音光碟及白描觀音教學等文創出版。
2014	· 六十八歲。應藏傳亞洲波卡佛學中心編寫、書畫設計《淚光──度母的畫像》舞臺演出，並擔任說書一角。
	· 在中山堂臺北書院教授「手藝禪──七覺支」描觀音、說佛法課程。
2015	· 六十九歲。《淚光照見》佛教舞臺劇演出。
	· 年底為藏傳佛教大師東由仁波切在中山堂的開示《靈山臺北──生活裡的心經》作書畫設計，並擔任與談人。
2016	· 七十歲。為藏傳亞洲波卡佛學中心編寫、書畫設計《印心──那洛巴的劇場》，並擔任說書角色。
	· 9月，為東由仁波切開示「恆河大手印」之《印心》一書作修文及插圖。
2018	· 七十二歲。小說《封神榜裡的哪吒》重新出版。
	· 由趨勢教育基金會邀請於國立臺灣大學博雅教學館與白先勇對談《紅樓夢》的神話結構與儒、釋、道的交互意義。
	· 為藏傳亞洲波卡佛學中心編寫、書畫設計《原心·原聲·音聲海》舞臺劇，並擔任說書角色。
2020	· 七十四歲。與白先勇合著之《紅樓夢幻──紅樓夢的神話結構》出版。
	· 由趨勢教育基金會協助完成《大樹之歌》影音作品。
2021	· 七十五歲。由聯合文學重新出版《給川川的札記》。
	· 《家庭美術館──美術家傳記叢書──心旅·手藝·奚淞》出版。

▋ 感謝：本書承蒙奚淞授權圖版使用及提供相關資料，以及黃銘昌的諸多協助，何星原攝影等，特此致謝。

家庭美術館／美術家傳記叢書

心旅‧手藝‧**奚 淞**

潘襎／著

發 行 人	梁永斐
出 版 者	國立臺灣美術館
地　　址	403 臺中市西區五權西路一段 2 號
電　　話	（04）2372-3552
網　　址	www.ntmofa.gov.tw
策　　劃	蔡昭儀、何政廣
審查委員	黃冬富、謝世英、吳超然、李思賢、廖新田、陳貺怡
	潘　襎、高千惠、石瑞仁、廖仁義、謝東山、莊明中
	林保堯、蕭瓊瑞
執　　行	林振莖
編輯製作	藝術家出版社
	臺北市金山南路（藝術家路）二段 165 號 6 樓
	電話：（02）2388-6715‧2388-6716
	傳真：（02）2396-5708
編輯顧問	謝里法、黃光男、林柏亭
總 編 輯	何政廣
編務總監	王庭玫
數位後製總監	陳奕愷
數位藝術製作	林芸瞳、陳柏升
文圖編採	王郁棋、史千容、周亞澄、李學佳、蔣嘉惠
美術編輯	吳心如、王孝嫄、張娟如、廖婉君、郭秀佩、柯美麗
行銷總監	黃淑瑛
行政經理	陳慧蘭
企劃專員	朱惠慈
總 經 銷	時報文化出版企業股份有限公司
	桃園市龜山區萬壽路二段 351 號
電　　話	（02）2306-6842
製版印刷	欣佑彩色製版印刷股份有限公司
裝　　訂	聿成裝訂股份有限公司
初　　版	2021 年 11 月
定　　價	新臺幣 600 元

統一編號 GPN　1011001299
ISBN　978-986-532-395-0

國家圖書館出版品預行編目資料

心旅‧手藝‧奚　淞／潘襎 著
-- 初版 -- 臺中市：國立臺灣美術館，2021.11
160面：19×26公分（家庭美術館.美術家傳記叢書）

ISBN　978-986-532-395-0　（平裝）

1.奚　淞　2.藝術家　3.臺灣傳記

909.933　　　　　　　　　110014779

法律顧問　蕭雄淋
版權所有，未經許可禁止翻印或轉載
行政院新聞局出版事業登記證局版臺業字第 1749 號